Aguiter 老師

教你 **8** 堂課
完·全·學·會

烏克　麗麗

郭志昉◎著

全新增訂版

Contents
目錄

影音．樂譜目錄

3

【第三堂課】
學習另一組烏克麗麗常用音階－ F 大調與 D 小調

4

【第四堂課】
當個自彈自唱的歌手──常用和弦的學習與運用

5

【第五堂課】
自彈自唱真有趣，再讓你彈唱的歌曲更好聽一對於抒情曲、流行歌等節奏較慢歌曲的彈法應用！

【第六堂課】
開始節奏的學習──讓你彈唱的歌曲更好聽！對於
活潑歡樂曲風、節奏較快歌曲的彈法應用！

Semi-UKE 蝦米烏克樂團 邵子麵

烏克麗麗 Ukulele 是個最簡單好上手,無壓力的一項樂器!

我們在幾年前引進好品質的烏克麗麗進入國內並致力推廣,讓大家可以打破傳統對烏克麗麗是廉價玩具的印象,進而能彈奏合唱與表演、喜愛上這樣輕鬆充滿幸福感的樂器!

與志明從軍中樂團認識至今,一直是個實力與態度兼具、教學認真與親切的好老師!現在得知他要出書,相信對於想自學又找不到適合教材的人,透過這本志明累積多年教學經驗所濃縮的這 8 堂課中,你(妳)也能輕鬆的學會烏克麗麗這項好樂器,與我們一起都來烏克 Uke 一下吧!

廣播節目主持人 何帆

從事廣播多年,在訪問過許多音樂人的這幾年中,發覺在國內慢慢有股清流誕生並開始運用於許多歌曲之中,簡單的樂音與具節奏的律動,這樂器就叫做「Ukulele 烏克麗麗」!

認識志明多年,一直是個認真的音樂人,相信透過他這本詳盡的烏克麗麗影音教學書,可以讓更多人輕鬆的認識並學會烏克麗麗這樣令人充滿愉悅感覺的好樂器!

台北烏克麗麗專門店店長 Annie

在烏克麗麗專門店成立的這一兩年中，我們看到烏克麗麗所興起的全民運動，小朋友在彈唱與合奏的過程中，不僅陶冶了性情也能學習到團體合作的能力；上班族們在下班之後一起拿著輕盈的烏克麗麗來輕鬆地彈唱歌曲也舒緩了上班的緊張情緒。很高興 Aguiter 老師能分享這多年來的教學經驗，讓初學烏克麗麗的人有一個好的指引教材，能將烏克麗麗快速上手，如果你還在猶豫烏克麗麗學習疑問的人，相信這本書能讓你沒有壓力的輕鬆學會烏克麗麗這個好樂器，也歡迎來烏克麗麗專門店跟我們一起學習與交流喔！

醫療從業人員 YY

——每個人的生命都是一首美麗的樂章，時而抒情曼妙，悠然自得；時而膨派激盪，驚險萬分。穿梭在生命周遭的音符是現代人放鬆心情、舒緩減壓的一方萬靈丹。音樂是如此的奇妙，期待你透過本書加入音樂的行列，為自己的生命編織美麗而快樂的樂章。

——學習彈奏烏克麗麗後，讓我在原本充滿緊張與忙碌的醫療工作後，疲憊的身心靈得到撫慰療癒的效果。

——「藥」可以治療身體的病痛，而音「樂」則是治療精神負面
狀態的一帖良藥！

謝謝 Aguiter 老師讓我們用烏克麗麗學會許多好聽的詩歌！——南
港善牧堂‧烏克吉他班

　　從事音樂教學十幾年了，從學生時代接觸管樂與吉他等樂器開始就培養了對各種音樂濃厚的興趣，從音樂的學習，進而開始民歌餐廳、Live house、各大小場合的表演，同時也不間斷地從事吉他、貝斯等等音樂方面的教學。在教學上最常聽到學生說的就是「按弦真痛」「換和弦好難」……等等的話，甚至於有一半比例的人中途放棄，總是令人覺得十分可惜……

　　這幾年來受惠於音樂朋友的介紹，彈起「Ukulele 烏克麗麗」這樣樂器，發覺這種「小四弦吉他」不僅易學且方便攜帶，而且由於不是鋼弦的關係，手按起來也不會有像民謠吉他般「割手」的痛楚，伴著天生輕快的樂音以及富有節奏性的彈奏方式，心想或許對於視彈吉他為畏途的人是另一種新的選擇，值得推廣！

　　套句流行的話說：「好的老師帶你上天堂，不好的老師帶你住套房！」這句話也可以套用在學習音樂的路程上，坊間良莠不齊的師資往往導致一個人對音樂學習興趣的成長或是消磨殆盡，雖然音樂與天份有一定的關係，但到達一定的程度幾乎是人人可以辦到的！尤其在這一項被喻為「世界上最簡單的彈唱樂器」來說，相信透過這本書 8 堂課的教學，可以讓您不用花費坊間一小時動輒 6、7 百元的課程，用這本書就可以輕而易舉、自學上手。

　　相信許多人喜歡音樂，也懷有自彈自唱的夢想，在音樂或詩歌與中自己或朋友分享心情，或許不用很高超的技術、很複雜的樂理，只想純

粹享受自己彈奏音樂的快樂。Aguiter 老師寫這本書的目的就是如此，藉由分享十多年來教學的心得，從完全不會知道如何彈奏的心態寫起，試著用親切的方式，讓同學們簡單而純粹得到演奏音樂所帶來的幸福與快樂，我想這就是 Aguiter 老師寫這本書最大的價值了！準備好開心地彈奏烏克麗麗了嗎？一起來吧！！！\\\^o^//

時間過得很快，從出版書到現在轉眼又過了許多年，烏克麗麗從一個大家不認識的樂器也慢慢轉變成為國民樂器，許多人都說想學的第一個樂器就是「烏克麗麗」，讓 Aguiter 非常的感動！自古到今，音樂從未消失，不管你是什麼心情，我們都能從音樂得到各種感受抒發，隨手彈起烏克麗麗來，也總能用心感受生命的多姿多采！這幾年來，烏克麗麗在彈法上也多了些許的變化，Aguiter 在新版也做了些適度的補充供作參考與補充，期待讓烏克麗麗的彈奏更加完整。話不多說，讓我們繼續一起用這本書玩音樂吧！ \\^o^//

也歡迎到　Aguiter 老師的烏克麗麗 Ukulele 音樂部落格
http://aguiter.pixnet.net/blog
一起交流與學習喔！

Aguiter 老師，志明
2020 於台灣·台北

第 1 堂課

UKULELE 烏克麗麗的介紹一

調音與平日的左右手練習

1

認識烏克麗麗
Ukulele

有人問 Aguiter 老師：

「Ukulele 烏克麗麗」是什麼東西？我差點看成「烏克麗麗」呢！

相信剛開始看到「烏克麗麗」這四個字的人，腦中都會浮現好幾個問號？一不小心還真的會看成「烏克麗麗」呢！大家都聽過吉他、貝斯等樂器，但烏克麗麗就顯得陌生了。究竟「烏克麗麗」是什麼呢？烏克麗麗是長的很像縮小版吉他的絃樂器，只有四條弦，有著類似於古典吉他的弦，可是又可以如同吉他等弦樂器般演奏與彈唱。所以「手不會痛又好上手！」──這很重要，相信許多女孩子怕手痛所以即使喜歡也無法邁出的第一步，現在可以不用擔心了！

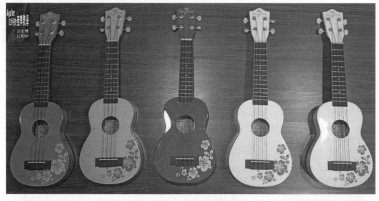

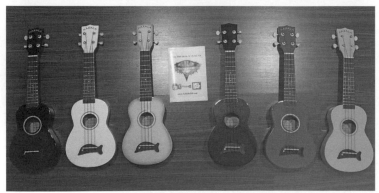

各種色彩繽紛又簡單易彈的烏克麗麗都是 Aguiter 老師的收藏喔！

各式各樣可愛的烏克
麗麗可不是玩具,而
是真的能彈唱表演的
樂器喔!

烏克麗麗逐漸帶起全
世界全民音樂的風
潮!你(妳)也趕快
加入吧!

 Q&A

Q:烏克麗麗可以彈嗎?是小朋友彈的嗎?

A:Aguiter 老師最常被問到這個問題。烏克麗麗當然可以
彈,而且是大人小孩老人都能彈!

Ukulele 可以視為吉他的精簡版,凡是吉他所能彈唱的歌
曲,Ukulele 也能做的到,Ukulele 一樣有 C Am F G……等等
和弦,能夠彈唱五月天樂團的好聽歌曲、各種民謠與教會詩歌
等等,而不想唱歌時也可以演奏一首古老的大鐘、野玫瑰……
等等,除此之外,烏克麗麗也發展出許多屬於本身樂器的彈奏
方式與節奏,都非常輕快好聽!希望更多人可以瞭解這個樂器
喔!^_^

1. 烏克麗麗的由來

烏克麗麗（英語：ukulele；又稱作尤克里里或夏威夷四弦琴），簡稱 uke，在英國等地則拼為 ukelele，是一種夏威夷的撥弦樂器，歸屬在吉他類的撥弦樂器一族，一般有四條弦。ukulele 是夏威夷文，關於這個字的來源有很多解釋，但比較有趣的解釋是跳蚤的意思。據說夏威夷人當初看到有人彈這樂器，手很迅速的在琴上移動很像跳躍中的跳蚤，十分有趣。

據說在大約十九世紀時，來自葡萄牙的移民帶著烏克麗麗到了夏威夷，成為當地類似小型吉他的樂器。二十世紀初時，烏克麗麗在美國各地獲得關注，並漸漸傳到了國際間。

國內早期很有名的兩人團體「優客李林」就是用這個樂器命名的呢！

烏克麗麗被號稱為「全世界最簡單的彈唱樂器！」，從小朋友到老人幾乎全都學的起來，聲音輕快、攜帶方便，在音樂與詩歌的彈唱上都十分好聽，烏克麗麗的風潮也吹入台灣，舉凡許多歌手如陳綺貞、五月天、盧廣仲、Hebe、都有在公開場合表演烏克麗麗，偶像劇「我可能不會愛妳」當中男主角李大仁深情演奏烏克麗麗更引發一股烏克麗麗的熱潮，興起全民學烏克麗麗的國民音樂運動！

2. 烏克麗麗與吉他

因為烏克麗麗只有四根弦，而且不是鋼絃，所以比較好按，相對吉他簡單很多。

同樣的 C 和弦，吉他必須要按 3 個手指頭，但是 Ukulele 只要按一格就可以，相對來說可是簡單多了！

一般人對烏克麗麗的印象都停留在類似「廉價、易走音、小玩具」的印象，主要因為在早期台灣市場上賣的都還是便宜、製作不良的烏克麗麗。這是因為學的人比較少，會的更少，大部分淪為玩具或裝飾品。然而隨著近年來音樂界有心人士的推廣，讓愈來愈多人認識烏克麗麗這樣快樂帶來幸福感的樂器，各國際大廠做工細緻優良的烏克麗麗也進入台灣市場，打破烏克麗麗給一般大眾不佳的印象！

比較表	Ukulele	吉他
大小	小	大
和弦難易	易	難
弦數目（根）	4	6
弦音（由上而下）	GCEA	EADGBE

烏克麗麗與吉他

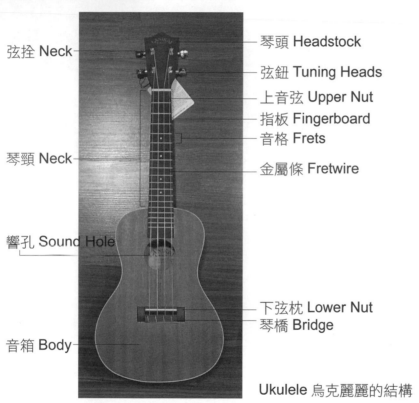

弦拴 Neck ── ── 琴頭 Headstock

── 弦鈕 Tuning Heads

── 上音弦 Upper Nut

── 指板 Fingerboard

── 音格 Frets

琴頸 Neck ── ── 金屬條 Fretwire

響孔 Sound Hole ──

下弦枕 Lower Nut ──
琴橋 Bridge ──

音箱 Body ──

Ukulele 烏克麗麗的結構

3. 烏克麗麗家族介紹

現在，讓我們先認識一下烏克麗麗的長相吧！

「UKULELE 烏克麗麗」家族：

如下頁圖，最常見的為右邊的小可愛 21 吋 Soprano Ukulele，聲音最高及清亮，為最普遍的一種 Size，小巧、可愛、攜帶方便，適合小朋友及入門的款式。

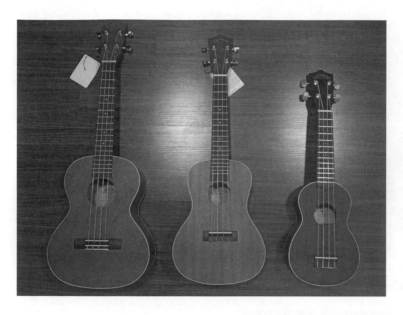

這是 UKULELE 烏克麗麗最常見到的 3 種模樣，只有四根弦又有點像吉他的一種樂器。

中間身材居中的為 23 吋 Concert Ukulele，音箱較大，琴格數較多，聲音比 21 吋 Soprano Ukulele 多了點低音的部分非常好聽，適合成人彈奏。

較少見的為左邊的 26 吋 Tenor Ukulele，樣子較接近一般吉他的大小了，由於音箱更大，琴格數更多，聲音則以中音及低音為多，適合專業演奏者使用。

 Q&A

Q：Aguiter 老師，烏克麗麗那麼多種模樣大小及那麼多種品牌樣式，看得我眼都花了，到底要買那一種烏克麗麗才好呢？

A：許多人進了樂器行要買烏克麗麗往往猶豫要買那一種？假如只是想先嘗試的人，Aguiter 建議可以先選擇 21 吋 Soprano Ukulele 試試，好帶又好彈，如果不介意價位又有決心想學好烏克麗麗的人，Aguiter 建議不妨先聽聽 21 吋 Soprano Ukulele 與 23 吋 Concert Ukulele 的聲音給自己的感覺與用身體抱抱看的感覺再決定。有時候樂器與主人是一種緣份，可能在茫茫烏克麗麗海之中屬於你（妳）的琴就在那裡等著與你（妳）相遇喔！

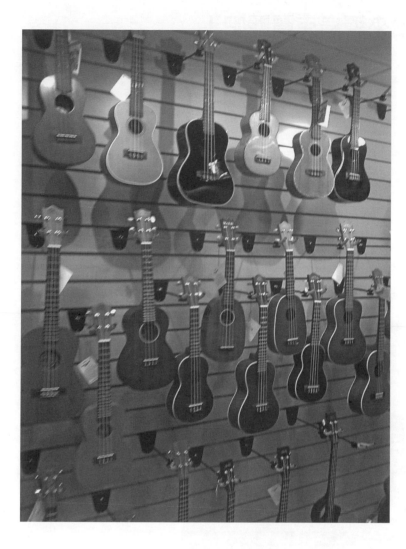

各式各樣的烏克麗麗
在等著與你（妳）相
遇喔！

2 開始來彈烏克麗麗吧！

「把你的 Pose 擺出來！」彈 UKULELE 烏克麗麗要用什麼姿勢呢？

1. 坐姿

大部分時間我們是坐著彈的，只要輕鬆自在舒服的坐姿即可。輕輕的將你的烏克麗麗抱著，琴身輕放在大腿上，琴頭稍微朝上，眼睛向下看可以看到烏克麗麗的四條絃即可。Aguiter 常常看到初學的同學為了按弦結果琴頭向下或是角度太正結果眼睛看不到弦，不僅看起來不好看也變得不好彈奏。

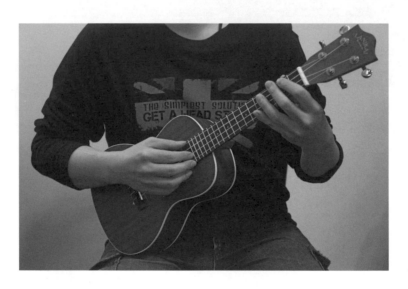

UKULELE 烏克麗麗
坐姿

2. 站姿

在戶外演奏彈唱或表演時，我們可能會需要站著彈奏或搖擺身體，基本上烏克麗麗不大需要像吉他或貝斯一樣需要背帶，由於它很輕巧，我們只需要將烏克麗麗的琴身用右手臂輕輕夾住，左手虎口輕輕撐住琴頸部分作為支撐與平衡，我們就可以帥氣的站著搖擺的彈烏克麗麗囉！

註：如果是彈 23 吋或 26 吋等琴身較大的烏克麗麗，建議站著彈奏時還是應使用背帶，能有較好的彈奏表現！

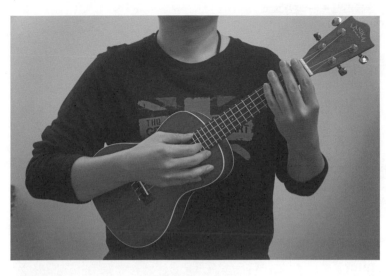

UKULELE 烏克麗麗
站姿

Aguiter 老師可愛的學
生之一 ^_^ 站姿

站著彈奏 23 吋或 26
吋烏克麗麗時,使用
背帶能有較好的彈奏
表現!

3 烏克麗麗的調音

標準又帥氣的 Pose 擺好了，那麼要開始彈烏克麗麗囉！！！

彈奏前……，先等一下呦！讓我們先學會「調音」吧！

由於絃樂器會因為空氣中的溫度濕度或是攜帶過程中的碰撞而讓樂器的音走掉，所以 Aguiter 老師一定會跟學生說：「彈樂器前請務必先調音。一把音準不對的琴，不論你再怎麼厲害，彈出來還是會很難聽！因為——音不準……」所以請先把你的烏克麗麗音調好，等一下彈起來耳朵才不會「不蘇湖」喔！

Hula Girl：「Aguiter 老師，你沒有調音，偶聽起來不蘇湖！」@@......

1. 認識烏克麗麗的四條弦

在每次彈奏我們可愛的烏克麗麗（Ukulele）這樂器之前，「調音」可是一定要做的工作！畢竟一把音不準的琴，即使是烏克麗麗高手來彈，也是不會好聽的！

烏克麗麗（Ukulele）只有 4 條弦，所以並不難懂，學生比較常犯的錯誤是把第一弦到第四弦的順序搞錯了@@...，所以一定要注意「彈樂器時最靠近自己眼睛的弦為第 4 弦，依序從眼睛往下看為 3->2->1 弦；

換句話說，靠近大腿離眼睛最遠的弦為第一弦！」一定要搞清楚喔！不然可是會調錯音的！

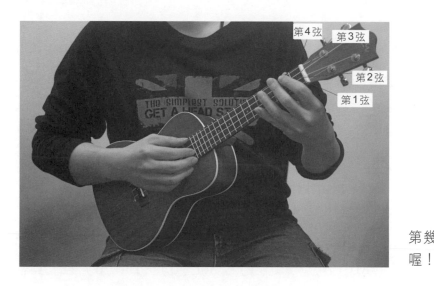

第幾弦一定要很清楚喔！

烏克麗麗的琴頭有四個弦鈕，這四個弦鈕分別是調整四條弦的音高，轉緊聲音會變高，轉鬆聲音會變低。

基本上烏克麗麗的調音方式有很多種，有絕對音感、相對音感調音法，以及調音笛、調音器調音法。在這裡 Aguiter 老師推薦使用「電子式調音器」調音，現在科技進步，已經做到可以直接夾在琴頭利用音的震動頻率，經由液晶螢幕來顯示音高調音了，十分方便。順帶一提，現在有智慧型手機的人也可以自行下載調音器 tuner 軟體來透過手機調音喔！

烏克麗麗的四個空弦音，抱著烏克麗麗時，由眼睛的角度上往下看分別是：

G　Sol（5）－＞ C　Do（1）－＞ E　Mi（3）－＞ A　La（6）

這四個音，除非你是個擁有絕對音感的人，否則我們還是建議使用「調音器」來調音喔！

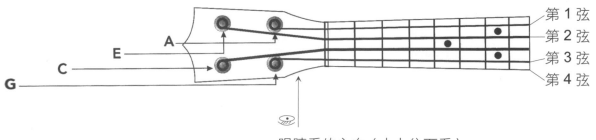

眼睛看的方向（由上往下看）

 小叮嚀

音名名稱的學習：

Do（1）Re（2）Mi（3）Fa（4）Sol（5）La（6）Ti（7）

　C　　　D　　　E　　　F　　　G　　　A　　　B

　　在往後的彈奏上，我們必須會看簡譜，也就是１２３４５６
７代表 Do Re Mi Fa Sol La Ti 這七個音，上面多一點為高音，
下面多一點為低音；另外一個同學以前較少見到的就是「音
名」，以 Do（1）開始為 C 依序往上為 Ｄ Ｅ Ｆ Ｇ Ａ Ｂ 各代表
Do（1）Re（2）　Mi（3）　Fa（4）　Sol（5）　La（6）Ti
（7）這七個音。也就是同學們以後要習慣看音名就可以反應
出那一個音，比如 G 就是 Sol（5），La（6）就是 A，要去習
慣它。事實上就是七個音而已且具有順序，多唸幾次相信很快
就記起來囉！

2. 調音器調音法　　　　　　　　　🎞 1-1　烏克麗麗的調音

　　調音器是以「音名」來表示音高，所以 Sol（5）－＞ Do（1）－＞
Mi（3）－＞ La（6）這四個音分別表示為 G －＞ C －＞ E －＞ A

　　當調音器顯示出 Ｇ Ｃ Ｅ Ａ 這四個音，並且指針在正中間不偏高或偏
低時，代表這把烏克麗麗的音已經是準的了，我們就可以開始 Play
囉！ ^.^//

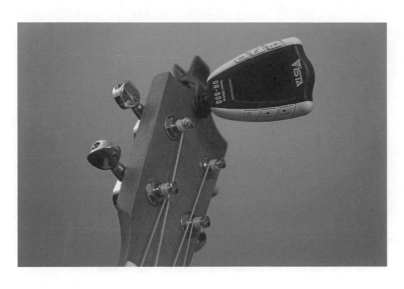

電子式調音器，平時可夾在樂器琴頭上，調音非常方便！

(1)最靠近我們眼睛的弦為「第四弦」，音名為 G

右手撥第四弦後調音器會開始偵測，調整到「G」即可，如果指針偏左或者出現ＦＥＤＣ等符號時，代表聲音太低要轉緊！指針偏右或者出現ＡＢＣ等符號時，代表聲音太高要放鬆弦！有升記號＃表示太高、降記號 b 表示太低也不對喔！

(2)往下的弦為「第三弦」，音名為 C

右手撥第三弦後調音器會開始偵測，調整到「C」即可，如果指針偏左或者出現ＢＡＧ等符號時，代表聲音太低要轉緊！指針偏右或者出現ＤＥＦ等符號時，代表聲音太高要放鬆弦！有符號＃表示太高、b 表示太低也不對喔！

(3)再往下的弦為「第二弦」，音名為 E

　　右手撥第二弦後調音器會開始偵測，調整到「E」即可，如果指針偏左或者出現 D C B 等符號時，代表聲音太低要轉緊！指針偏右或者出現 F G A 等符號時，代表聲音太高要放鬆弦！有符號 # 表示太高、b 表示太低也不對喔！

(4)最下面靠近大腿的的弦為「第一弦」，音名為 A

　　右手撥第一弦後調音器會開始偵測，調整到「A」即可，如果指針偏左或者出現 G F E 等符號時，代表聲音太低要轉緊！指針偏右或者出現 B C D 等符號時，代表聲音太高要放鬆弦！有符號 # 表示太高、b 表示太低也不對喔！

好滴！我們完成烏克
麗麗的調音囉！好聽
的烏克麗麗！^_^

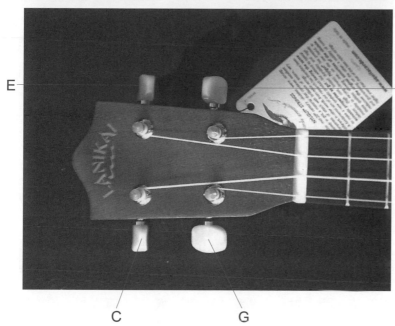

E

A

C

G

烏克麗麗的
四個空絃音

調好音了嗎？現在馬上讓我們來練習一首「烏克麗麗 空弦音之歌」！

G　C　E　A　G　C　E　A
我　們　來　彈　烏　克　麗　麗！
烏　克　麗　麗　真　是　好　聽！

烏克麗麗空弦音之歌

▣ 1-2　烏克麗麗空弦音之歌

> 好好認識烏克麗麗的４個標準空弦音吧！５１３６＝ＧＣＥＡ
> 「UKULELE 烏克麗麗」的夏威夷語發音其實是『Oo-Koo-leh-leh』，唸起來像是『ㄨ ㄎㄨ ㄌㄟ ㄌㄟ』，好好唱一下認識發音吧！你要自己創作歌詞也可以喔^^~ 如「今天的飯，真是好吃！感謝你們，爸爸媽媽！」呵！

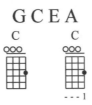

GCEA

① = A　③ = C
② = E　④ = G

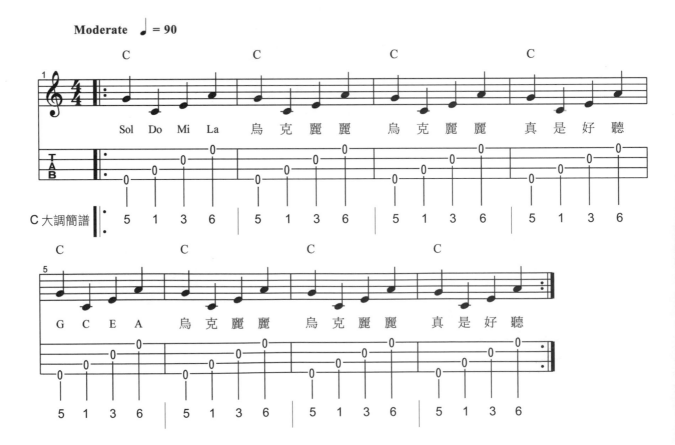

烏克樂團表演囉！

Aguiter 受邀於總統府演出烏克麗麗

4 烏克麗麗的左右手平日暖手練習

　　現在，讓我們開始左右手的練習彈奏囉！這一節的重點在於「基本功的訓練」──左右手的平日暖「手」練習。

1. 「先從右手開始吧！」右手練習

　　由於烏克麗麗是個輕鬆活潑的樂器，在右手的彈奏上並沒有硬性規定一定要怎麼撥奏才是標準，最常見的是以姆指或食指下撥與上彈的方式為主；另外使用指腹與指甲彈奏出來的感覺也會不同，指腹彈奏的音色較為柔和，使用指甲則可以得到較明亮的音色，這些彈奏方式並沒有好壞之分，主要是要用心去感覺你要彈奏的音樂需要哪一種感覺，再使用彈奏的部位與琴身的位置表達出最適合的音色，Aguiter 老師覺得這才是最重要的。

　　接下來我們以最常用的幾個彈奏方式來做練習：

(1)

　　我們先以姆指的往下撥奏做練習，一拍一下，四拍換一弦：

　　　　　　　　　　　　　　　　　　🎬 1-3　右手姆指的撥奏練習

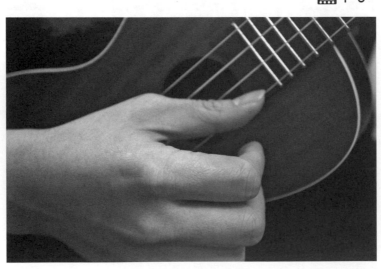

小叮嚀

練習的速度不用太快，注意速度一致，聲音大小一致，所聽到的聲音要以紮實飽滿及好聽為主。

(2)

我們以食指的向下撥奏做練習：一拍一下，四拍換一弦：

圖1-4　右手食指的撥奏練習

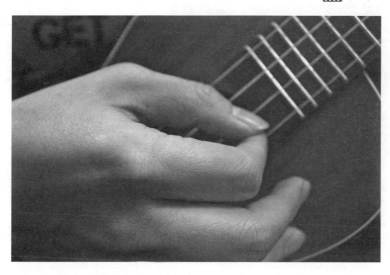

(3)

漸漸習慣右手與琴弦接觸的感覺後，我們再來以食指的來回撥奏做練習，第一下下撥，第二下上彈，手指放鬆不用太用力，保持這個節奏感：（每彈四下往上換一弦反覆。）

圖1-5 右手來回撥奏練習

註：這個練習也可以使用拇指下撥、食指上彈的交替彈奏法（二指法）。

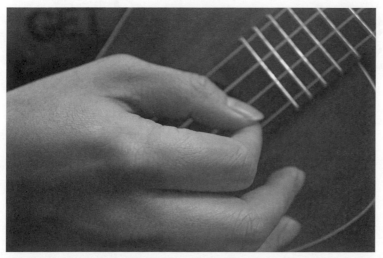

以第一弦開始

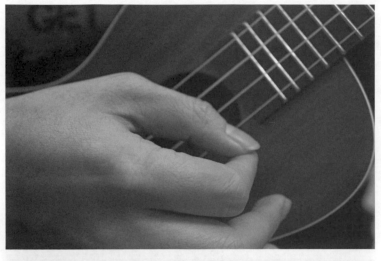

下撥（∏）

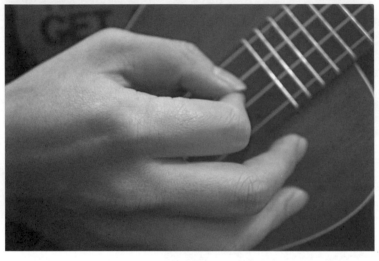

上彈（V）

(4)

　　最後把右手下撥與上彈放大動作一次彈烏克麗麗的三弦或四弦，就是我們所常見的右手刷弦的彈法了！

圖 1-6　常見的右手刷弦彈法

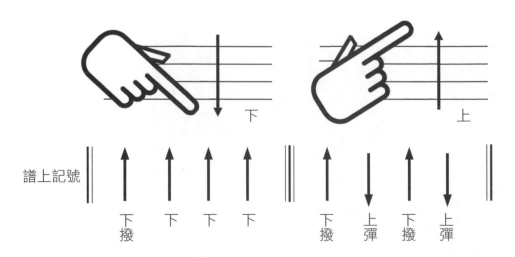

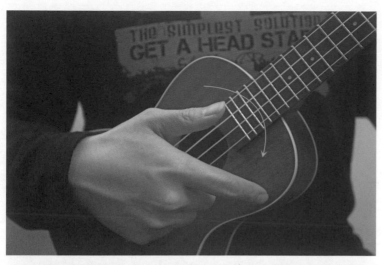

刷弦 下彈（Down）

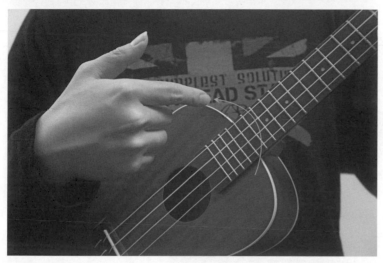

刷弦 上彈（up）

 Q&A

Q：Aguiter 老師，為什麼是四拍換一弦的練習？

A：因為大部分的歌曲都是 4/4 拍的歌，也就是每一小節為 4 拍，往後在和弦的轉換上也幾乎以 4 拍或 2 拍來換一個和弦，所以四拍換一弦的練習對於往後我們彈奏音樂來說幫助最大！

 小叮嚀

有關右手的撥奏練習，也可以使用食指下撥、姆指上彈的方式，有許多人使用這種彈法來彈奏烏克麗麗。Aguiter 建議也可以列入平日練習之一，會的方式愈多，愈能掌握往後彈奏歌曲的表現方式。

用心用耳朵聽，好好的去感受你所彈奏烏克麗麗的每個聲音是否速度一致？是否聲音大小一樣？這樣才是我們練習的目的。^^

2. 彈片（Pick）的使用

圖 1-7 Pick 的使用彈法

　　雖然烏克麗麗右手有很多種彈法，不見得一定要用彈片（Pick），但學會 Pick 的使用會對於你將來遇到較具節奏與速度的歌曲具有另外一種很不錯的聲音效果。練習方法同上：

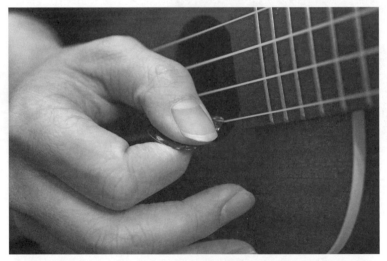

每彈四下往上換一弦
反覆，彈奏第一弦

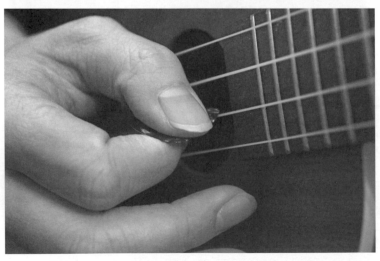

四下後換第二弦

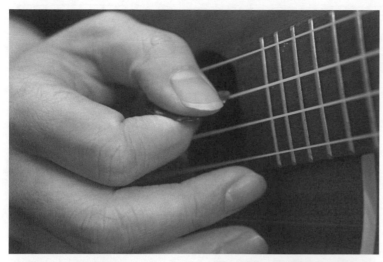

四下後換第三弦

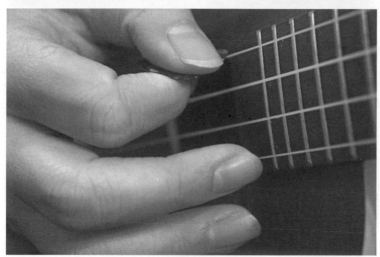

四下後換第四弦

 Q&A

Q：Aguiter 老師，彈烏克麗麗要不要留指甲呢？

A：由於左手必須按弦，有了指甲會使我們無法好好把弦按下去，所以左手不留指甲；至於右手，很多時候必須撥弦，建議留一點指甲，在撥奏時音樂才不會悶悶的。有的同學有特別因素不能留指甲的，Aguiter 老師建議可以使用 Pick（彈片）來彈奏。

3. 左手練習

首先說明一下左手的握法：

左手姆指在琴頸後方中間或偏上面一點皆可，其餘四指輕握在琴弦
之上即可，按弦時使用指腹上端按在琴格上靠近每格的右邊銅條處，按
在這個位置可以讓你得到紮實飽滿的聲音。

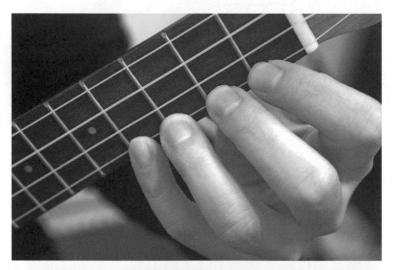

按弦時使用指腹按在
琴格上靠近每格的右
邊銅條處，按在這個
位置可以讓你得到紮
實飽滿的聲音。

左手姆指在琴頸後方
中間或偏上面一點皆
可

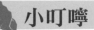

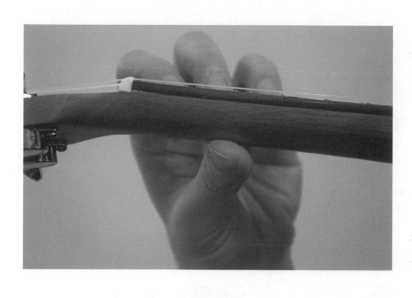

拇指位在中指後面的
位置。

　　左手的握法 ok 之後，開始配合上面的右手練習搭配彈奏每一個格
子，訓練左右手的配合與每一格音階的感覺：

⑴原地彈奏練習

🎦 1-8　右手原地 1234 格半音階彈奏

左手彈奏第一格

接下來左手彈奏第二
格

接下來左手彈奏第三
格 下撥

接下來左手彈奏第四
格上彈

(2)橫向位移練習：──開始往右走，又稱為「螃蟹走路」

🎬 1-9　左手橫向位移練習

1234格─＞2345格 ─＞3456格……依此類推

向右走　彈第2格

彈第 3 格

向右走　彈第 4 格

彈第 5 格

註：這些練習也都可以使用拇指下撥、食指　　　　　　法（二指法）。

(3)縱向位移練習（往上彈奏練習）：再難一點點──訓練手指獨立性。

📽 1-10　縱向位移練習（往上彈奏練習）

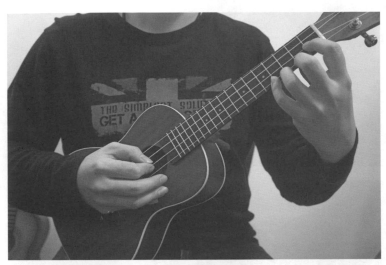

往上 1 只動食指 其他
手指不動

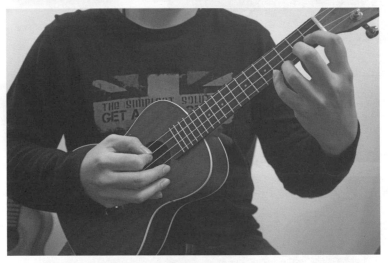

往上 2 只動中指 其他
手指不動

往上 3 只動無名指 其
他手指不動

往上 4 只動小指 其他
手指不動

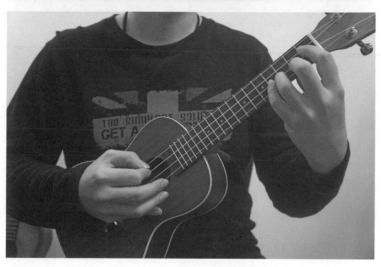

依此方式往上練習

口訣：一指動 其餘指不動，如果左手彈不上去，不妨讓左手姆指
的位置向下放一點，應該就可以彈到囉！

最後來個左右手橫向縱向綜合暖手練習。

▣ 1-11 左手右手橫向縱向綜合雙手練習

Aguiter 老師的話

累了嗎？雙手是不是感覺有點痠痛呢？基本上學樂器都是「熟能生巧」，我們人的腦與手會去記憶你常做的動作，所以只要每天練習一點點 10 幾分鐘到半小時，老師相信你很快就會與烏克麗麗培養出感情來的，到後來有的人甚至會覺得每天不 play 一下爬爬格子就渾身不自在呢！^_^//

「老師！爬格子很無聊耶！可不可以直接教我歌曲就好了？」……、很多學樂器的學生都想要「速成」，但結果往往是「彈得出來但不到位！」「怎麼老師就是彈的比較好聽？」——在此 Aguiter 老師要嘮叨一點的說：或許剛開始這種單純的左右手練習有點單調或無聊，但這些練習可是對於音樂及音色彈不彈得好可是很重要的因素喔！！！

為什麼一樣的東西、一樣的彈法，老師彈出來就是比較好聽呢？跟你說：彈的好聽的人與彈的不好聽的人往往差在這種基礎的彈奏練習上，一定要乖乖練，久了你會感謝 Aguiter 老師的喔！^.^//

小叮嚀

很多人都說：「我好忙！我沒有時間練習！」——

Aguiter 想說：你（妳）真的沒時間嗎？連「每天練習一點點 10 幾分鐘到半小時」都沒有？其實，善用零碎時間就可以練習到了！

Aguiter 良心建議在雙手沒事時，如看電視、看書、每天睡前……都可以練習烏克麗麗，雙手沒事時與其吃零食不如來練琴，還可以有瘦身的效果哩！^_^）

第 2 堂課

基礎樂理與音階－C 大調與
A 小調旋律的彈奏

三個重點掌握烏克麗麗基礎樂理

　　這堂課與第一堂課都一樣非常的重要，因為我們將在第二堂課從基礎樂理著手，將烏克麗麗 C 大調與 A 小調所有的音全部都學起來！

　　一提到「樂理」，許多同學就有點害怕。Aguiter老師要告訴你「不要怕！」因為我們真的只需要「基礎」樂理，就足夠烏克麗麗上所有的音階了！Very Easy！現在就開始囉！

　　Aguiter 老師教的樂理有多簡單呢？我們只需要記住 3 個重點就好了：

　(1)音名名稱　C D E F G A B 的認識
　(2)音階中全音半音的排列
　(3)烏克麗麗 C 大調與 A 小調的空弦音

(1)音名名稱 C D E F G A B 的認識：

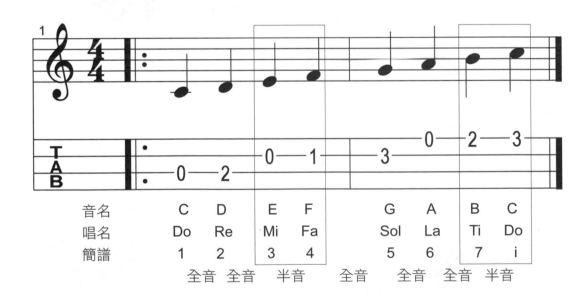

音名	C	D	E	F	G	A	B	C
唱名	Do	Re	Mi	Fa	Sol	La	Ti	Do
簡譜	1	2	3	4	5	6	7	i
	全音	全音	半音	全音	全音	全音	半音	

　　由 Do（1）開始往上分別為 Re（2）Mi（3）Fa（4）Sol（5）La（6）Ti（7）再回到 Do（1）

在第一堂課的調音有提到，我們再復習一次：在往後的彈奏上，我們必須會看簡譜，也就是 1 2 3 4 5 6 7 代表 Do Re Mi Fa Sol La Ti 這七個音，上面多一點為高音，下面多一點為低音；另外一個同學以前較少見到的就是「音名」，以 Do（1）開始為 C 依序往上為 D E F G A B 代表 Do（1）Re（2）Mi（3）Fa（4）Sol（5）La（6）Ti（7）這七個音。也就是同學們以後要習慣看音名就可以反應出那一個音，比如 G 就是 Sol（5），La（6）就是 A，要去習慣它。事實上就是七個音而已，且具有順序，多唸幾次相信很快就記起來囉！

Do（1）	Re（2）	Mi（3）	Fa（4）	Sol（5）	La（6）	Ti（7）
C	D	E	F	G	A	B

(2)音階中全音半音的排列

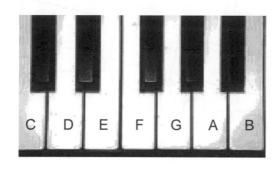

上面的圖相信同學都不陌生，它是鋼琴的琴鍵，從 Do 開始到 Ti 共 7 個音，可是各位同學有沒有發現，在 Mi（3）→ Fa（4）以及 Ti（7）→ Do（1）中間是沒有黑鍵的！也就是說在音樂上 Mi（3）→ Fa（4）以及 Ti（7）→ Do（1）我們稱為半音，其餘比如 Do（1）→ Re（2）或是 Sol（5）→ La（6）等因為中間有黑鍵的升半音，則稱為全音。

烏克麗麗每個音格的距離都為半音，因此每兩格就是一個全音！所以以後遇到 Mi（3）→ Fa（4）以及 Ti（7）→ Do（1）只需要彈隔壁格子的音即可，其他為全音的都是往下二格彈奏！

⑶請記住烏克麗麗的空弦音：由上到下順序是 GCEA

　　這一點都不難，因為第一堂課時，我們已經會了 GCEA，就是烏克麗麗的標準空弦音！（請看第 016 頁）

　　有了這 3 個重點，我們就可以縱橫指板囉！

　　第一弦為 A 開頭，到 B 走 2 步（全音），接下來到 C 走 1 步（半音），到 D 走 2 步（全音），到 E 走 2 步（全音），到 F 走 1 步（半音），到 G 走 2 步（全音），到 A 走 2 步（全音），完成一個循環。

　　第二弦為 E 開頭，到 F 走 1 步（半音），接下來到 G 走 2 步（全音），到 A 走 2 步（全音），到 B 走 2 步（全音），到 C 走 1 步（半音），到 D 走 2 步（全音），到 E 走 2 步（全音），完成一個循環。

　　第三弦為 C 開頭，到 D 走 2 步（全音），接下來到 E 走 2 步（全音），到 F 走 1 步（半音），到 G 走 2 步（全音），到 A 走 2 步（全

音），到 B 走 2 步（全音），到 C 走 1 步（半音），完成一個循環。

第四弦為 G 開頭，到 A 走 2 步（全音），接下來到 B 走 2 步（全音），到 C 走 1 步（半音），到 D 走 2 步（全音），到 E 走 2 步（全音），到 F 走 1 步（半音），到 G 走 2 步（全音），完成一個循環。

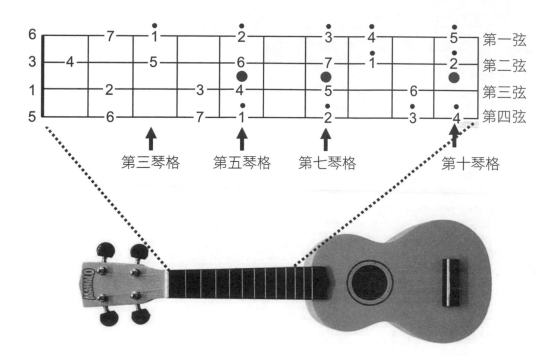

看起來是不是很複雜、頭都暈了@@……但只要知道 Aguiter 老師所說的 3 個重點，根本不用怕也不用死背位置，而且因為位置的音會隨調性的不同而改變，所以只要記住全音跟半音的關係就好了！

為了方便手指彈奏，衍生出最常用也最好用的前 3 格一組 C 大調與 A 小調指型，可以輕鬆地從 Do 彈到高音 Do：

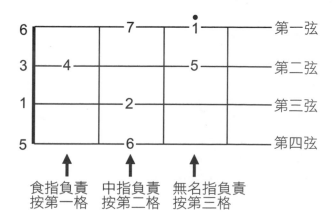

圖 2-1　烏克麗麗 C 大調與推算

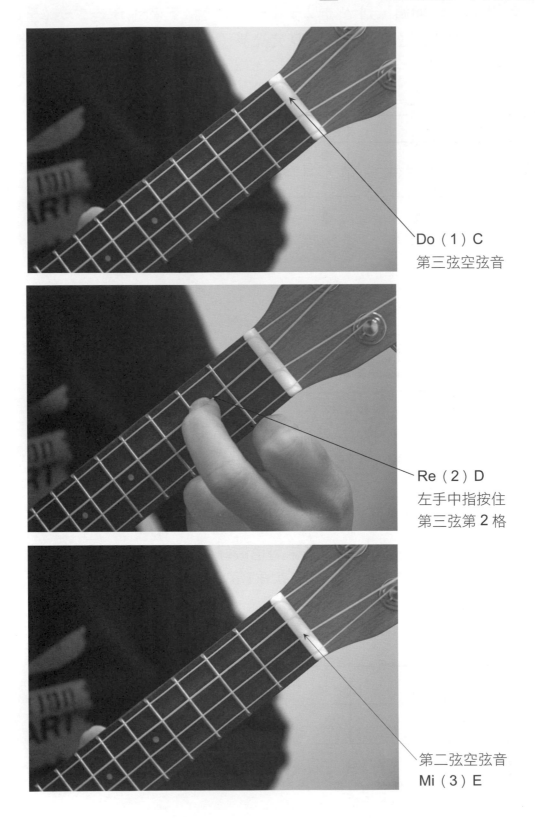

Do（1）C
第三弦空弦音

Re（2）D
左手中指按住
第三弦第 2 格

第二弦空弦音
Mi（3）E

Fa（4）F
左手食指按住
第二弦第 1 格

Sol（5）G
左手無名指按住
第二弦第 3 格

La（6）A
第一弦空弦音

Ti（7）B
左手中指按住
第一弦第 2 格

高音 Do（ı̇）C
左手無名指按住
第一弦第 3 格

　　練好了嗎？現在恭喜你！你已經學會這組最好彈、最好用的音階囉！從現在開始，你已經可以彈奏歌曲囉！後面的歌曲，Aguiter 老師是按照難易順序排列的，從簡單音符到音符較多的歌曲，請你一首一首依序慢慢練習吧！相信你會愈來愈有成就感的！GO！

 小叮嚀

C 大調與 A 小調的進階常用指型補充：

　玩音樂當然不要僅侷限於彈奏樂器的前 3 格，Aguiter 建議有空也爬爬下面這三組指型，可以幫助你彈奏更多音域、縱橫指板喔！

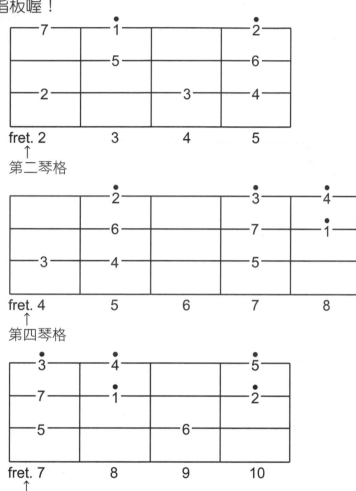

fret. 2　　3　　4　　5

↑
第二琴格

fret. 4　　5　　6　　7　　8

↑
第四琴格

fret. 7　　8　　9　　10

↑
第七琴格

不用害怕！同樣只是全音、半音的關係而已！

看懂烏克麗麗四線譜

接著，讓我們來學烏克麗麗所使用的記譜方式吧！在這一節，Aguiter 老師會教你看懂烏克麗麗（Ukulele）四線譜，又稱為 TAB 譜。

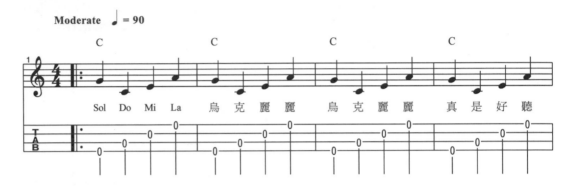

四線譜（Tab）是彈奏烏克麗麗很常用的一種記譜方式，對於有「五線譜閱讀障礙」的多數人來說非常重要。四線譜非常容易理解，就像圖表一樣，標示出我們烏克麗麗四條弦的格數，如同 X 座標與 Y 座標一樣，讓譜變得好懂好看，多看幾次就會上手囉！

首先，在左上角有各弦的空弦音，常見的就像上面這張譜，是 A E C G。不過有時候會看到其他的調音法，或是 G 的部分改為 low-G。因此，在彈奏前，得先留意一下這個位置，彈起來音樂才不會怪怪的。

在烏克麗麗讀譜的部分，樂譜分為上下兩行，上面是五線譜，下面四條線的就是 Tab 譜。Tab 的讀法很直覺，四條線代表四根弦，由上到下分別就是 1 2 3 4 弦，然後線上面的數字就是表示琴格位置，0 為空弦，1 就是第一格，2 就是第二格……、以此類推。而節奏則可以看五線譜的部分，所以還是要看得懂幾分音符才行，是 1 拍 2 拍或是半拍等等，或者有的譜加上簡譜的方式做註記，也是其中一種方法。

那麼，我們要如何看四線譜？以「小星星」為例。這是簡譜：

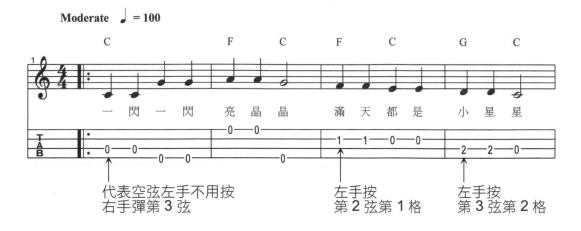

這是四線譜：

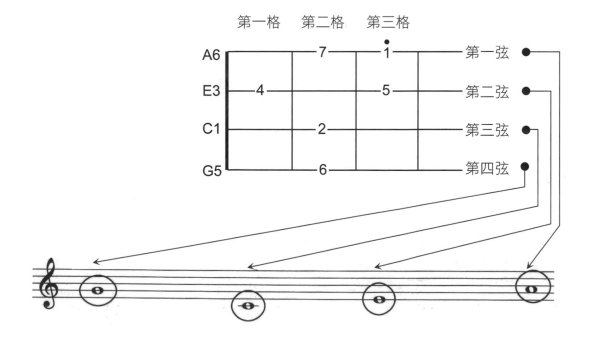

請你試著彈彈看。你發現了嗎？都不用按弦，就可以彈出小星星的第一句囉！1155665，不愧是「全世界最簡單的彈唱樂器！」^^～讚啦！

現在，趕快來彈彈看簡單又好聽的歌曲吧！

C 大調與 *A* 小調的歌曲練習

　　以下的歌曲練習，Aguiter 老師特別編排過，由少音進到多音的練習，讓同學能由簡入繁，輕鬆學會 C 大調的音階！

瑪莉有隻小綿羊
Mary Had A Little Lamb

📽 2-2　瑪麗有隻小綿羊（C大調）：只用１２３三個音就可以彈歌曲！

這首歌只有 Do Re Mi 3 個音，超簡單！慢慢的彈出旋律吧！

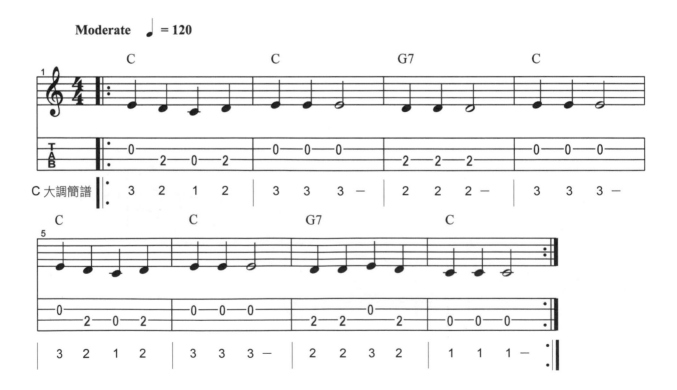

小蜜蜂
Little bee

 2-3 小蜜蜂——初學必學曲，只用 1 2 3 4 5 五個音

這首歌進入 Do Re Mi Fa Sol 5 個音，也是很簡單的初學必學曲！慢慢的彈出旋律吧！——別做懶惰蟲喔！第一堂課的左右手日常練習要持續不間斷～～

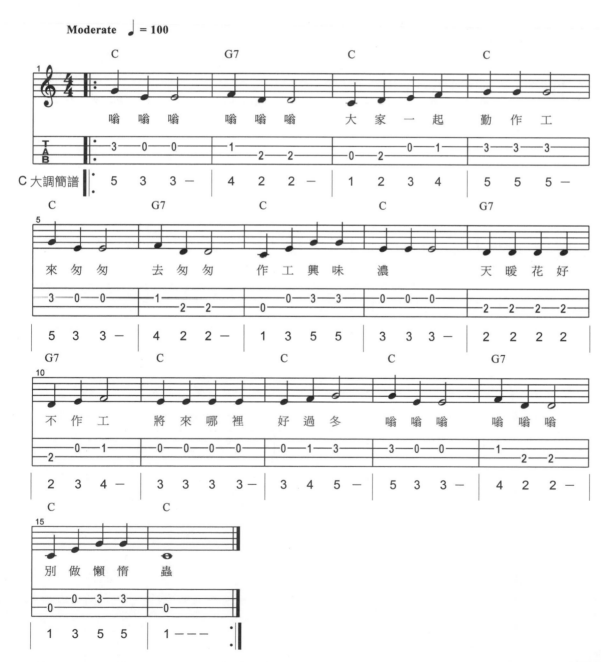

聖誕鈴聲

Jingle Bells

2-4　聖誕鈴聲（C大調）：只用 1 2 3 4 5 五個音

這首歌還是簡單的 Do Re Mi Fa Sol，只用 5 個音！熟悉旋律後可以彈輕快一點囉！

Words by 王敏驥　　　　　　　　　　　　　　　　　Music by 皮爾龐

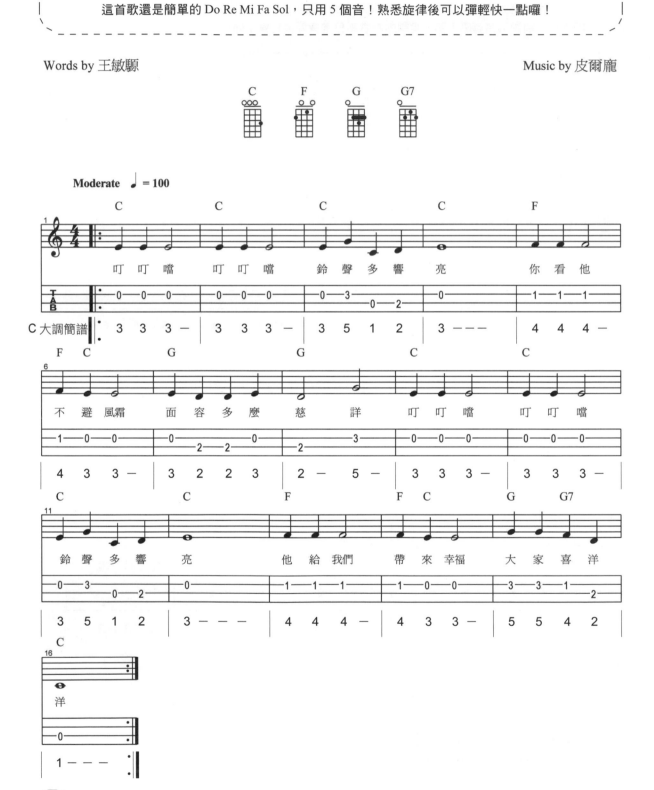

先求祂的國和義

Seek Ye First

📹 2-5　先求祂的國和義

這是一首好聽的詩歌！一小節視為 2 拍彈奏。運用簡單的 Do Re Mi Fa Sol 5 個音，就能有這麼優美寧靜的旋律。你也可以試著創作音樂看看喔！

Music by 詩歌

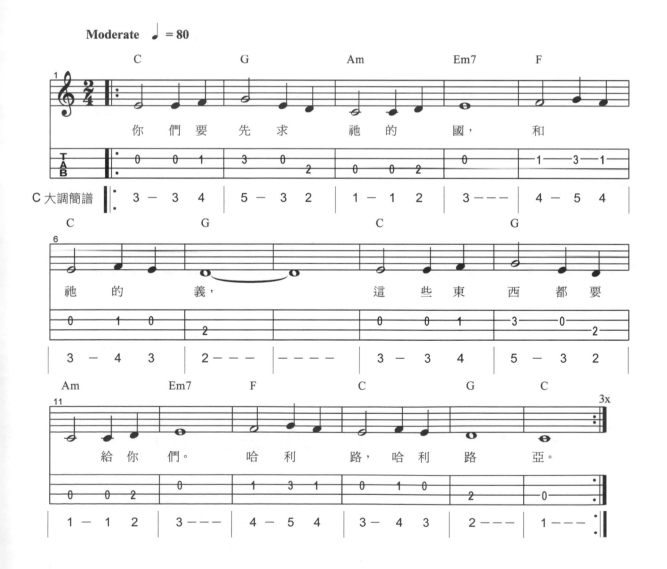

小星星

Little Star

圖2-6　小星星（C大調）：世界名曲

這是一首莫札特所做的好聽的世界名曲！只用123456六個音而已喔！非常好聽，幾乎每個小朋友都會唱^^// 這裡我們開始加上 La 的音。烏克麗麗的 Sol 也可以直接彈奏第四弦的空弦，很簡單喔！

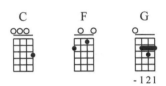

Moderate ♩ = 100

一 閃 一 閃　亮 晶 晶　滿 天 都 是　小 星 星

C大調簡譜　| 1　1　5　5 | 6　6　5　－ | 4　4　3　3 | 2　2　1　－ |

掛 在 天 上　放 光 明　好 像 一 個　小 眼 睛

| 5　5　4　4 | 3　3　2　－ | 5　5　4　4 | 3　3　2　－ |

一 閃 一 閃　亮 晶 晶　滿 天 都 是　小 星 星

| 1　1　5　5 | 6　6　5 | 4　4　3　3 | 2　2　1　－ |

噢！蘇珊娜

2-7　噢！蘇珊娜（C大調）：只用１２３４５６六個音

噢！蘇珊娜不是蘇珊大嬸喔！^^ 這首歌是一首好聽的民謠！只用 Do Re Mi Fa Sol La 6 個音，烏克麗麗的 Sol 同樣可以直接彈奏第四弦的空弦，也很簡單喔！

倫敦鐵橋垮下來

圖2-8　倫敦鐵橋（C大調）：只用１２３４５６六個音

使用 Do Re Mi Fa Sol La，只用６個音，這首歌多了附點，會有跳躍的感覺，習慣一下吧！

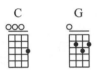

Moderate ♩ = 100

C大調簡譜

平安夜（C 大調）

 2-9 平安夜（C 大調）

彈到高音 Fa 囉！學習第一弦衍生出的音階——高音的 Re Mi Fa 分別在第一弦的
第 578 格，善用全音半音的關係就可以很簡單的找出位置！平安夜是 3 拍子的歌，
一小節只有 3 拍喔！

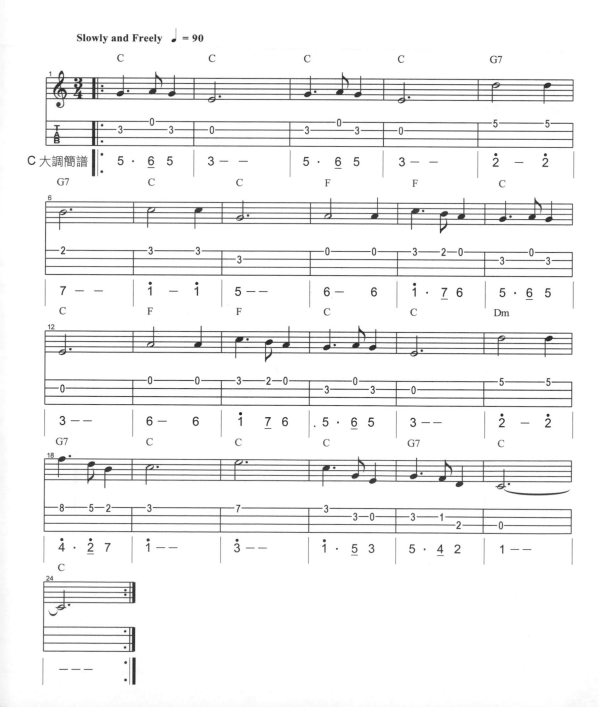

第 2 堂課　基礎樂理與音階—C 大調與 A 小調 旋律的彈奏

祝你生日快樂

Happy Birthday To You

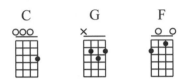 2-10　祝你生日快樂"Happy Birthday To You" C大調

彈到高音 Sol 囉！每個人都用的到的一首歌 5 → 高音 5，會彈到第一弦後面的高音 5，可以練習 C 大調的高把位音階喔！學習第一弦衍生出的音階——高音的 Re Mi Fa Sol 分別在第一弦的第 5 7 8 10 格，善用全音半音的關係就可以很簡單的找出位置！大家一起邊彈邊唱唱看吧！

064

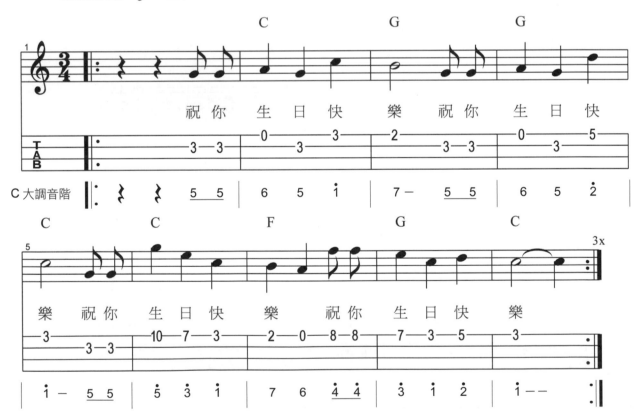

野玫瑰

Ukulele C 大調

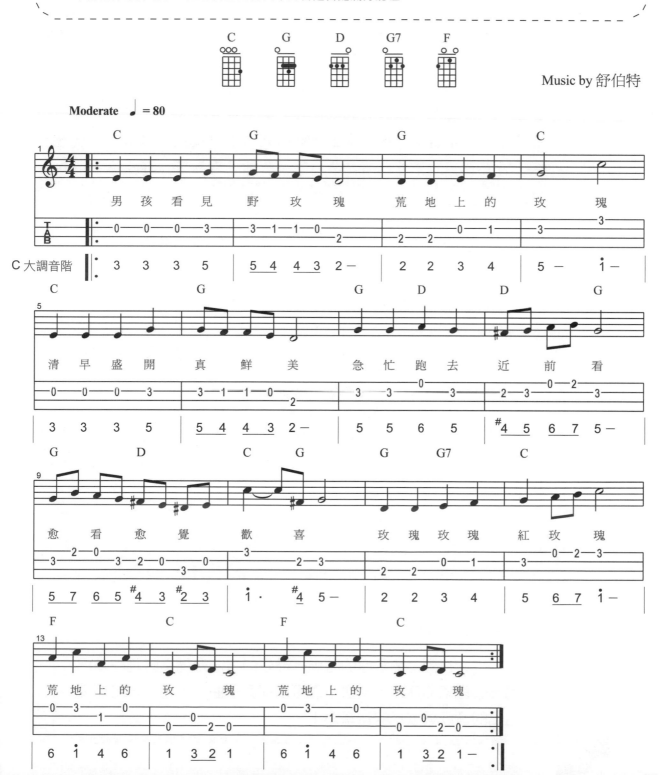

Music by 舒伯特

Aguiter 老師覺得這首歌單單好好的用心彈奏單音就非常好聽了！注意自己所彈出來的音是否飽滿好聽喔！

「野玫瑰」歌曲的小故事

這首是偉大的「歌曲之王」舒伯特（Franz Schubert）寫的：

「野玫瑰」歌曲的由來，來自一個溫馨的故事。有「藝術歌曲之王」之稱的奧地利音樂家舒伯特（Franz Schubert），有一日在教完鋼琴課的回家路上，在一舊貨店的門口看見一位穿著破舊的小孩手持一本書及一件舊衣服欲出售，舒伯特見狀起了同情心，雖自己生活上並不富裕，卻將身上所有的錢與小孩交換了那本書，接過來一看是德國作家哥德的詩集，隨手一翻就看到了「野玫瑰」這首詩，

男孩看見野玫瑰
荒地上的玫瑰

頓時間被詩中的文字所觸動，腦海中出現跳躍的音符，越往下看，音符不斷湧出，

清早盛開真鮮美
急忙跑去近前看

靈感湧出一發不可收拾，舒伯特急忙回到家裡，趕快將腦海中的音符寫下來，一首膾炙人口的歌曲就因一顆善良的心加上才華的湧現而誕生了！

小叮嚀

大家在彈這些歌曲的時候，最好的方法是彈奏時同時嘴巴唱出這首歌的音來，這樣不僅可以彈奏歌曲，還可以同時訓練自己的音感與歌唱的音準喔！

以上幾首循序漸進的彈奏，藉由一次增加幾個音的練習得到熟悉度與成就感，到後來熟悉音階上所有的音，你就可以開心的用烏克麗麗彈奏每一首你自己喜歡的歌曲囉！

 Q&A

Q1：為什麼我們要學 C 大調與 A 小調呢？

A：因為 C 大調與 A 小調都沒有升降音的困擾，往後和弦的按法也比其他的調來的簡單好用，在初學烏克麗麗的同學來說最為容易，歌曲有分為大調與小調，C 大調與 A 小調所使用的都是同一組音階，只是大調以 Do（1）為主音，小調則以 La（6）為主音。

學習 C 大調與 A 小調的另一個好處是：即使有的歌曲不是 C 大調或 A 小調，我們也可以利用全音半音的概念在指板平移彈出屬於該調的音來喔！

Q2：D 大調或其他調怎麼彈呢？

A：因為 D 大調比 C 大調高出一全音，所以將音階往右平移 2 格彈即可彈出 D 大調，依此全音半音類推即可輕鬆彈出所有調的歌曲！

第2堂課　基礎樂理與音階—C 大調與 A 小調 旋律的彈奏

第 **3** 堂課

 學習另一組烏克麗麗常用音階一

 Ｆ大調與 Ｄ小調

1 烏克麗麗如何彈出低音的 Ti（7̣）La（6̣）Sol（5̣）？
——學習 F 大調與 D 大調音階

　　學習烏克麗麗已經來到第三堂課，相信大家短短時間內已經會彈好幾首歌，一定很高興。在這個階段，Aguiter 老師發現學生們常常會急著追問：「老師，有低音 Ti（7̣）La（6̣）Sol（5̣）的歌曲，怎麼找不到音？要怎樣才能彈出來呢？」

　　在練習音階、演奏歌曲時，如果想要練習好聽的「月亮代表我的心」、「童話」、「隱形的翅膀」、「古老的大鐘」等這些歌曲時，卻會發現你找不到低音 Sol（5̣）而彈不出來，像這樣遇到低音的 7̣ 6̣ 5̣ 4̣ 就沒有音可以彈的情況還有很多。

　　這也是 Aguiter 老師在教烏克麗麗時最常被問到的問題之一：「老師，我怎麼找不到 Do（1）以下的低音呢？低音的 Si（7̣）La（6̣）Sol（5̣）怎麼彈呢？」

　　的確，市面上的教材與音樂教室教烏克麗麗的音階時，往往只學了 1→高音 1 的 C 大調指型，所以導致低於 Do（1）的低音的 Si（7̣）La（6̣）Sol（5̣）下不去而彈奏不出來……。這樣一來，像是「月亮代表我的心」或是「童話」、「隱形的翅膀」、「古老的大鐘」這些好聽的歌曲就沒有辦法彈奏了……。

　　Aguiter老師老師在第三堂課要告訴你：「不用怕！看過來！」只要學會這一堂所教的 F 大調與 D 小調音階，類似這樣沒有低音的問題，就可以完全解決啦！

🎦 3-1 F 大調音階的介紹

　　從低音彈到高音，再從高音彈到低音，練習看看吧！

第一格　　第二格　　第三格

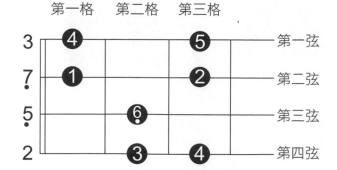

就像這樣，你看到了嗎？現在，低音的 Si（7）La（6）Sol（5）出現了！

F 大調與 D 小調音階可以從低音 Sol（5）－＞ Sol（5），這樣就可以解決低音彈不下去的窘境了。

小叮嚀

在練習 F 大調音階之前，最好已經熟悉了第二堂課的 C 大調音階，否則很容易混淆！

建議可以搭配本書附贈的圖卡來練習，可以讓你更快熟悉喔！

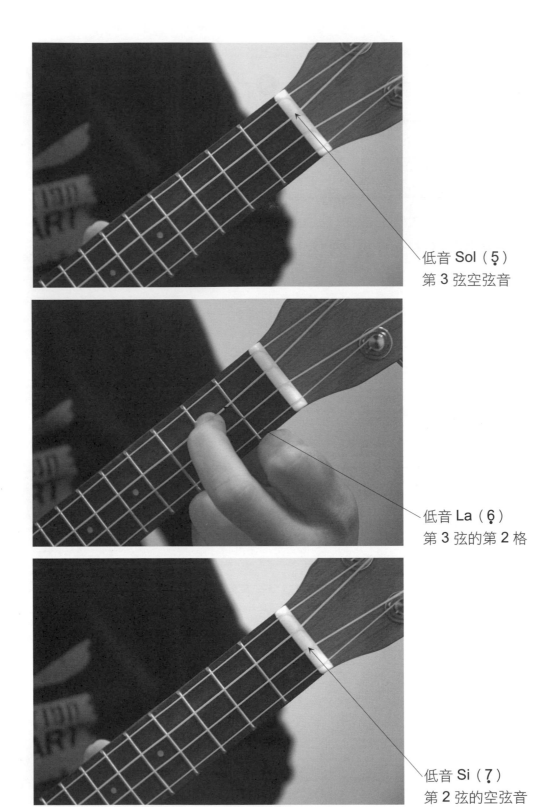

低音 Sol（5̣）
第 3 弦空弦音

低音 La（6̣）
第 3 弦的第 2 格

低音 Si（7̣）
第 2 弦的空弦音

Do（1）
第 2 弦的第 1 格（把
原本的 Fa（4）當作
Do（1）即 為 F 大
調）

Re（2）
第 2 弦的第 3 格

Mi（3）
第 1 弦的空弦音

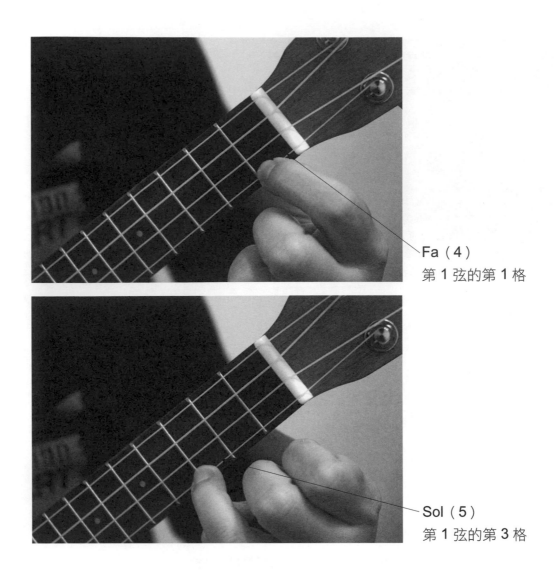

Fa（4）
第 1 弦的第 1 格

Sol（5）
第 1 弦的第 3 格

另外，我們也可以這麼看：中音 Sol（5）彈到高音 Sol（5̇）

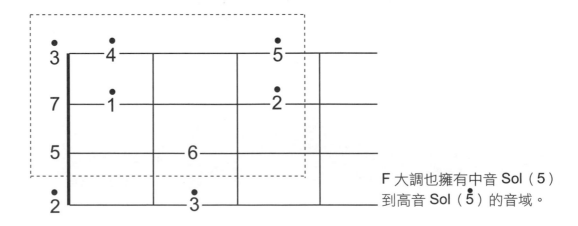

F 大調也擁有中音 Sol（5）
到高音 Sol（5̇）的音域。

🎬 3-2　音階運用的概念分享

這組音階對於有高音 Do（$\overset{\cdot}{1}$）Re（$\overset{\cdot}{2}$）Mi（$\overset{\cdot}{3}$）Fa（$\overset{\cdot}{4}$）Sol（$\overset{\cdot}{5}$）比較多的歌曲也很好用喔！

接下來我們就可以練習之前有低音的 Si（$\overset{\cdot}{7}$）La（$\underset{\cdot}{6}$）Sol（$\underset{\cdot}{5}$）彈不出來的歌曲囉！

小叮嚀

學了一組新的音階，上一堂學到的音階跑哪裡去了呢？就沒用了嗎？

其實只是因為不同調（一個C調一個F調）所以位置改變而已，在F調時第二堂課學的音階在第五格彈奏，如下圖：

F 調音階的 Do（1）到 Do（$\overset{\cdot}{1}$）：（第二堂課音階）

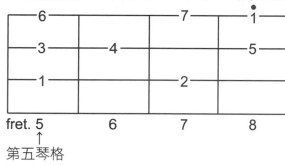

第五琴格

只要這兩組音階能搭配運用，就能順利演奏縱橫指板囉！

2 F 大調與 D 小調的歌曲練習
利用歌曲演奏來熟悉 F 大調音階吧！

月亮代表我的心

🎬 3-3　月亮代表我的心　F 大調

這裡是 F 大調的彈奏喔！利用這首大小朋友都會唱的世界名曲，慢慢地熟悉我們的另一組音階喔！

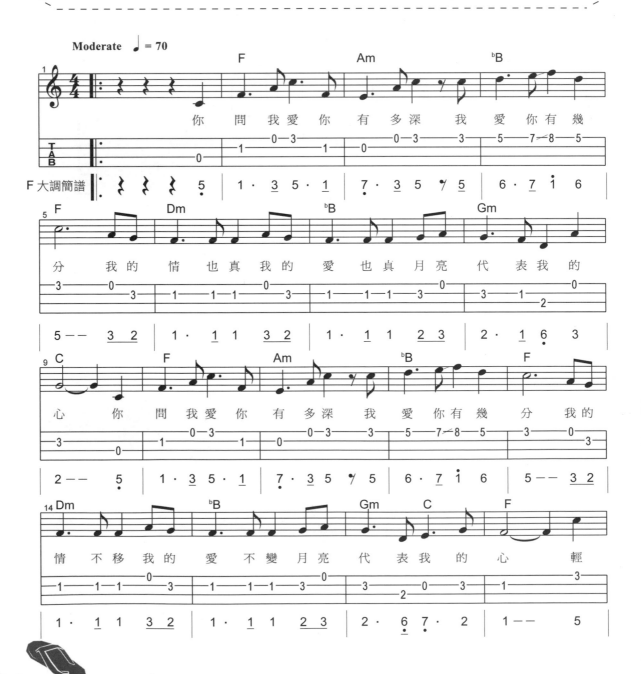

076

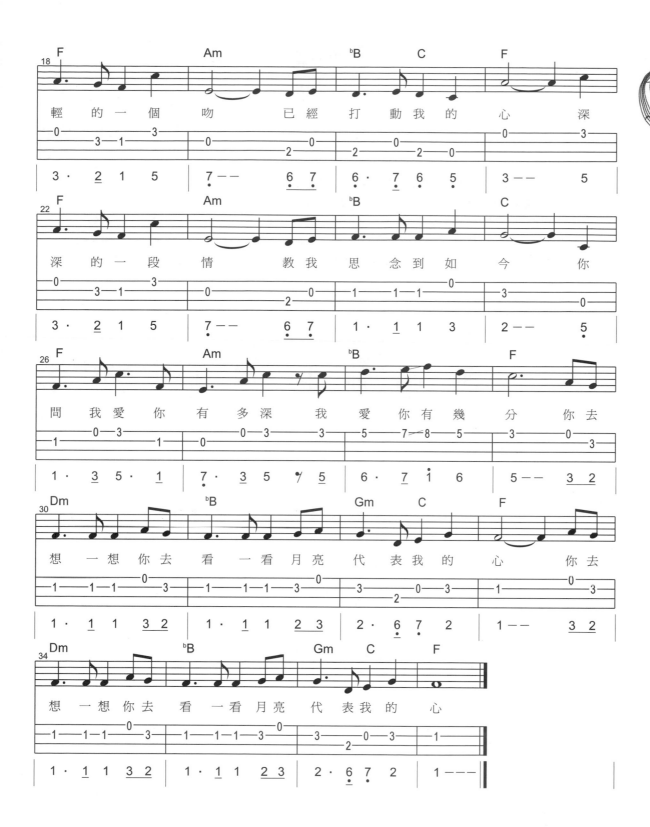

望春風

台灣民謠

🎬 3-4　望春風 F 大調

這首歌謠真的很適合用烏克麗麗彈奏喔！慢慢紮實彈奏每一個音符，你會發覺真的很好聽~烏克麗麗本身簡樸的音色真是超適合彈奏這一類的歌曲~~

《望春風》是每一個台灣同胞都能夠朗朗上口的歌謠，即使不諳台語也可以哼上幾句；甚至留學海外的台灣學子，每於思鄉情切、孤單寂寥時，就用它的音符來填滿內心空虛，也常在聚會時合唱這首人人都會唱，又能溝通彼此心靈的歌謠名曲。《望春風》非但是一首最具代表性的台灣歌謠，更已成為世界各地的台灣人族群認同的象徵之一。

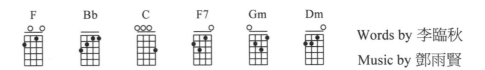

Words by 李臨秋
Music by 鄧雨賢

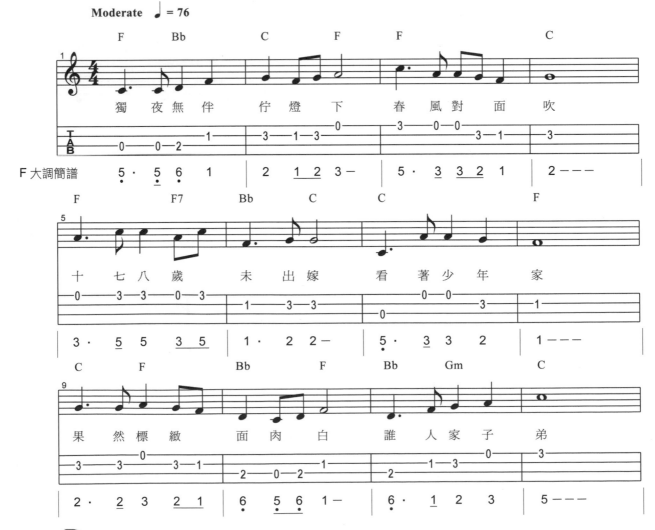

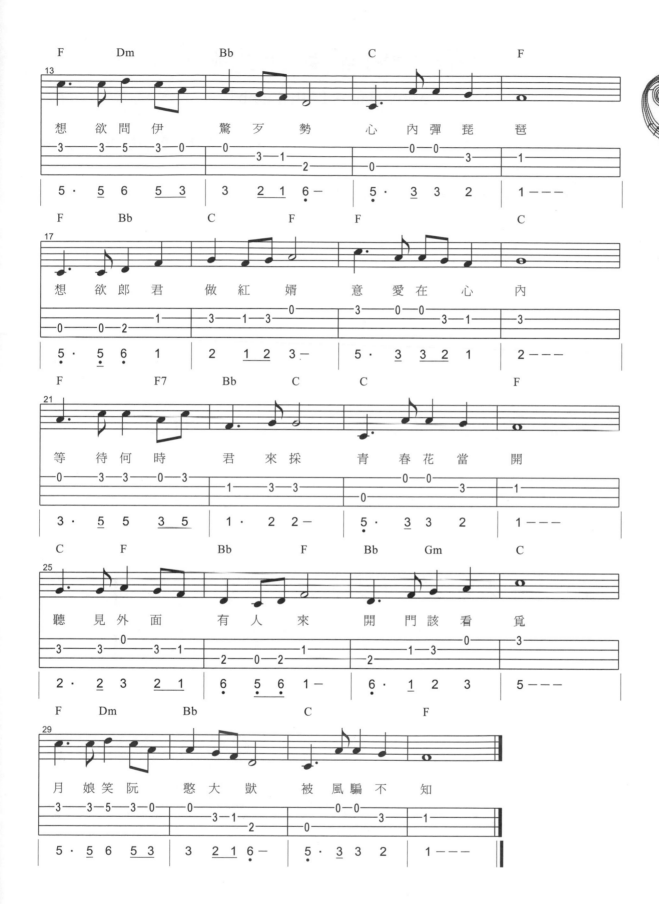

瑪麗有隻小綿羊（F 大調）

Mary Had A Little Lamb

在第二堂課我們彈過這一首的 C 大調，現在是 F 大調，同學不要搞混囉！

Moderate　♩ = 90

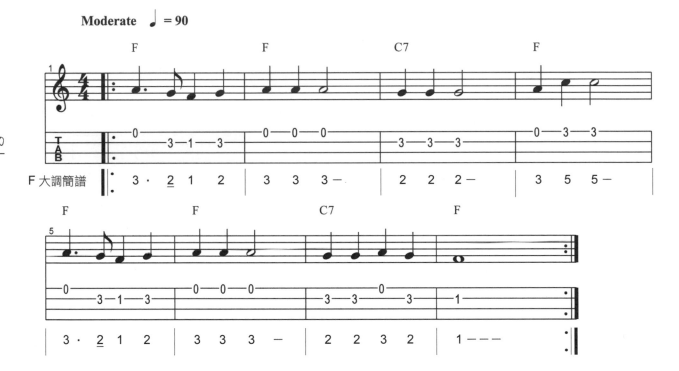

祝你生日快樂（F大調）

Happy Birthday To You

> 第二堂課我們彈過了C大調，必需彈到第10格，而F大調變簡單了！前3格很輕鬆就可以彈完整首生日快樂歌，而且唱歌也不至於唱太高音而唱不上去囉！^^

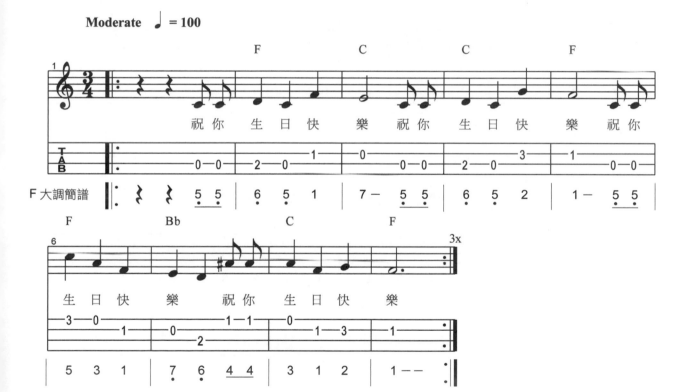

第3堂課　學習另一組烏克麗麗常用音階—F大調與D小調

快樂頌（F 大調）

這首是樂聖－貝多芬的「快樂頌」，因為有一個低音 Sol，所以我們用 F 大調彈奏比較完整！

Music by 貝多芬

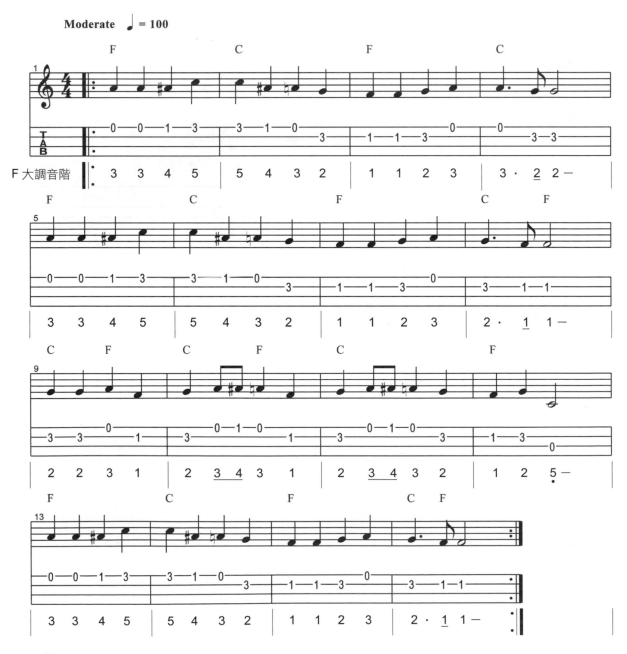

奇異恩典（F大調）

Amazing Grace

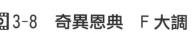

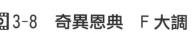 3-8　奇異恩典　F大調

這首歌大家應該都耳熟能詳了，原曲為 G 大調，我們使用 F 大調來彈，不難且好聽，慢慢地彈唱會有心靈平靜的感覺喔！

《奇異恩典》是最著名的基督教聖詩之一。歌詞為約翰・牛頓所填，出現在威廉・科伯（William Cowper）及其他作曲家創作的讚美詩集 Olney Hymns 中。

奇異恩典，何等甘甜，我罪已得赦免；

前我失喪，今被尋回，瞎眼今得看見。

如此恩典，使我敬畏，使我心得安慰；

初信之時，即蒙恩惠，真是何等寶貴！

許多危險，試煉網羅，我已安然經過；

靠主恩典，安全不怕，更引導我歸家。

將來禧年，聖徒歡聚，恩光愛誼千年；

喜樂頌讚，在父座前，深望那日快現。

Love Me Tender（F 大調）

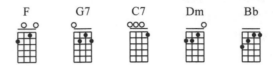3-9 Love Me Tender F 大調

這首歌只有 2 拍及 1 拍，簡單且好聽，和弦伴奏者反而會比較難一點，可以參考後面課程的和弦按法來伴奏喔！

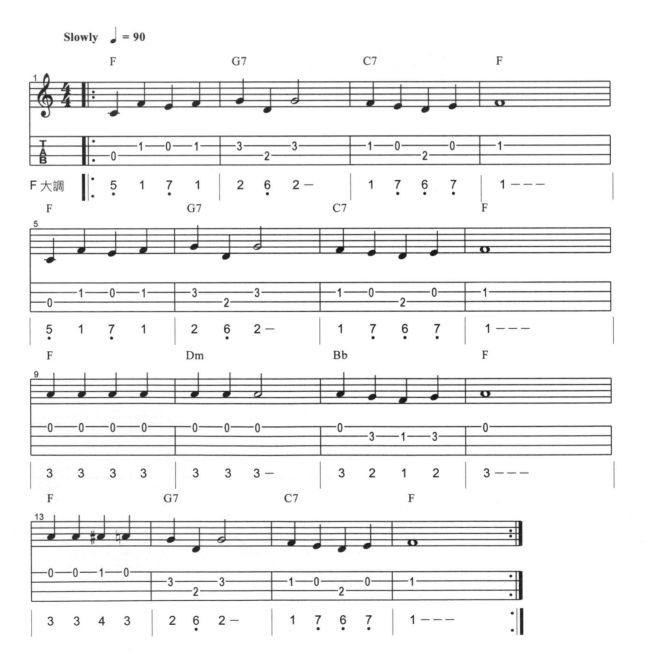

聖誕快樂（F 大調）
We Wish You A Merry Christmas

這首歌曲旋律較快，要注意手指運動的靈活！第一堂課左右手練習打的基礎很重要，先用慢的速度，熟悉後再加快速度吧！

每年的年終聖誕節慶祝並展望新的一年！充滿希望！用我們的 Ukulele 彈奏非常活潑愉快呦！節拍比較複雜一點，要好好掌握。

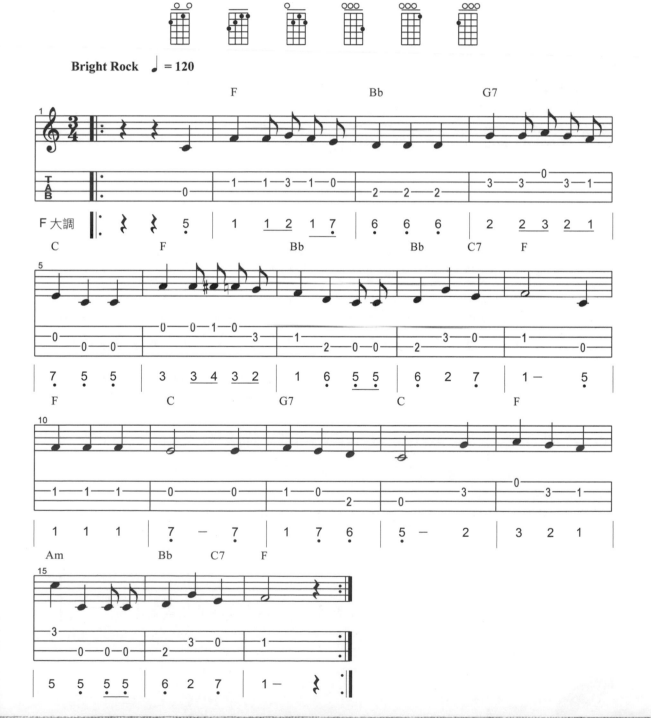

第3堂課　學習另一組烏克麗麗常用音階—F 大調與 D 小調

聖誕鈴聲（F大調）

Jingle Bells

一樣是比較需要輕快彈奏的一首歌曲，有附點會產生音符有跳動的感覺，好好掌握住才會對味喔！

這首歌曲旋律較快，要注意手指運動的靈活！第一堂課左右手練習打的基礎很重要，先用慢的速度，熟悉後再加快速度吧！

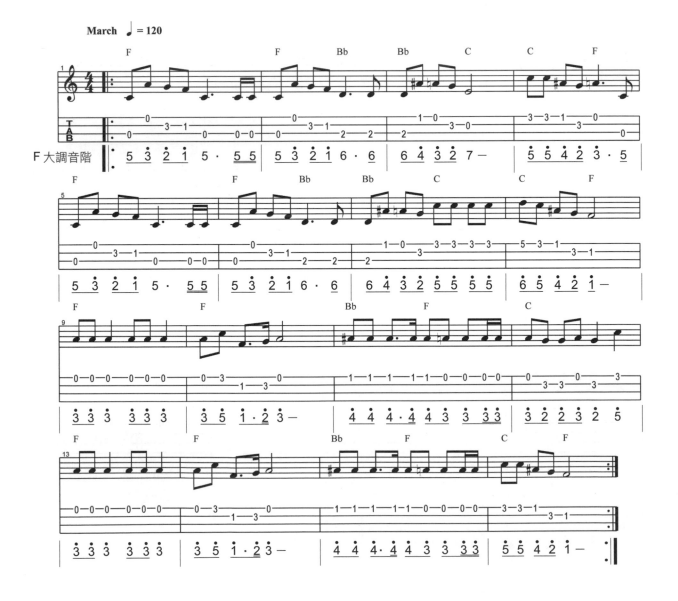

086

珍重再見——夏威夷民謠（F 大調）

Aloha Oe

3-12　珍重再見（Aloha Oe）　Ｆ大調

Aloha Oe 不只旋律優美，歌詞亦相當動人，扣人心弦，與蘇格蘭民謠 Auld Lang Syne（驪歌）已成為世界上流傳最廣的二首離別歌曲，要離開夏威夷的遊客，都會聽到當地人演唱這首「珍重再見」。

珍重再見　珍重再見　幽暗的森林中傳來花兒的芬芳
在離別前　給我一個深情的擁抱　直到我們再相聚

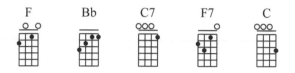

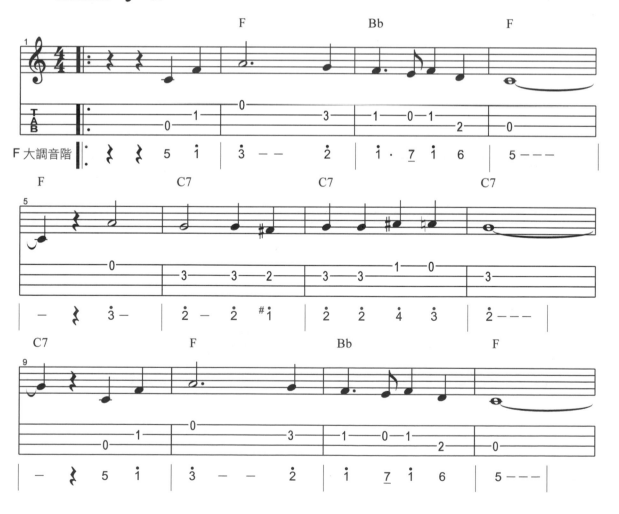

第 3 堂課　學習另一組烏克麗麗常用音階—Ｆ大調與 D 小調

古老的大鐘（F大調）

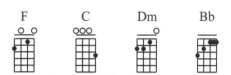
　　這首歌用Ｆ大調彈奏可以輕鬆的把第一個音低音 sol 彈出，有人以 C 大調彈奏，把低音 sol 用中音 sol（第四弦空弦音）彈出也可以，只是之後的彈奏會使用到第一弦較多高把位的地方。中間後段有 X 標示的地方代表的是左手悶音，以左手輕貼弦上方，右手撥弦，產生一個悶悶的音，藉此模仿時鐘「滴~答~滴~答~」的聲音。

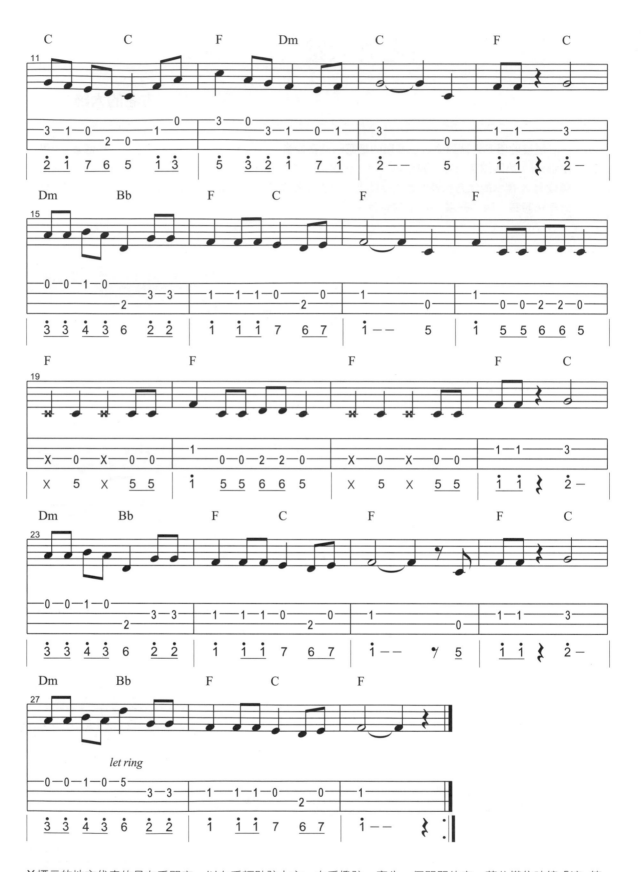

X標示的地方代表的是左手悶音，以左手輕貼弦上方，右手撥弦，產生一個悶悶的音，藉此模仿時鐘「滴~答~滴~答~」的聲音。

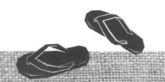

小故事

　　古老的大鐘原詞原曲作者叫做 Henry Clay Work(1832-1884)，他是 19 世紀美國的一位詩人兼作曲家，這首歌在 1940 年代隨著戰爭的結束，傳入日本，經過翻譯成為了日本的民謠。相信很多同學第一次聽到古老的大鐘是看櫻桃小丸子的時候，小丸子全班參加歌唱比賽就是這這首歌 ^^。關於這首歌背後有個故事是說這是作者 Henry Clay Work 祖父的真實故事，透過伴隨祖父一生的老時鐘故事，帶領孩子回顧祖父由誕生、結婚而至老死的一生，曲子在嘀答不歇的鐘擺節奏中進行，藉由矗立家中的大時鐘娓娓敘述生命的悲喜與起落，老時鐘最後也在老人百年過世之後停擺。

淚光閃閃——沖繩民謠

图 3-14 淚光閃閃（F 大調）

淚光閃閃 F 大調是沖繩民謠，由夏川里美所演唱，非常好聽，Aguiter 建議各位一定要學會喔！

這首歌用 F 大調彈奏，可以輕鬆的把第一個音低音 sol 彈出。

「淚光閃閃」是沖繩方言，意思是「眼淚一顆顆地掉落」，日本詞曲創作家森山良子和 BE-GIN 在 1998 年創作這首歌，有鼓勵人心的作用，想哭的時候，就盡情不要壓抑地哭，哭完以後就可以重新面對明天，被淚水沖洗過的純淨心靈，就會浮現希望！

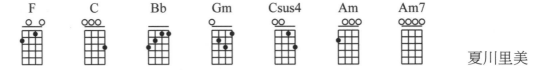

夏川里美

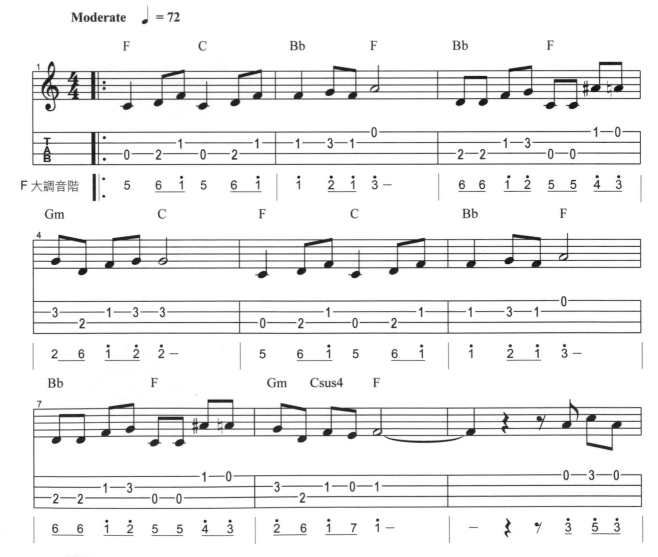

092

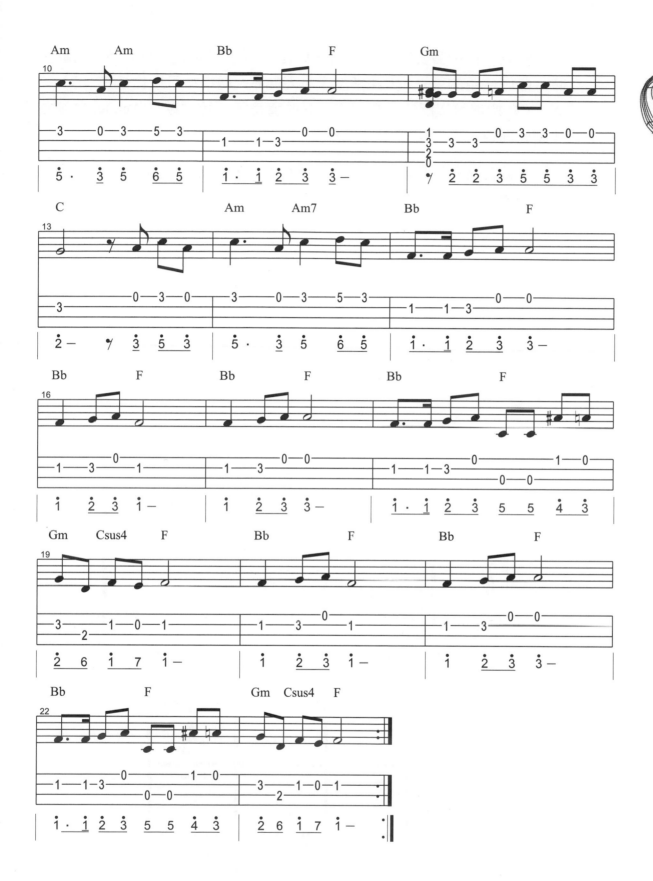

所以，往後當我們遇到有這種低音 Ti（ $\underset{\cdot}{7}$ ）La（ $\underset{\cdot}{6}$ ）Sol（ $\underset{\cdot}{5}$ ）的歌曲時，最好使用的就是F大調指型了，因為F大調指型可以從低音（ $\underset{\cdot}{5}$ ）－＞5，這樣就可以解決低音彈不下去的窘境了。這也就是 Aguiter 老師為什麼要同學學會兩種指型的原因了！

這組音階對於高音 $\overset{\cdot}{1}$ $\overset{\cdot}{2}$ $\overset{\cdot}{3}$ $\overset{\cdot}{4}$ $\overset{\cdot}{5}$ $\overset{\cdot}{6}$ 很常出現的歌曲，也同樣比 C 大調音階好用喔！

F 大調音階

F

Moderate ♩ = 120

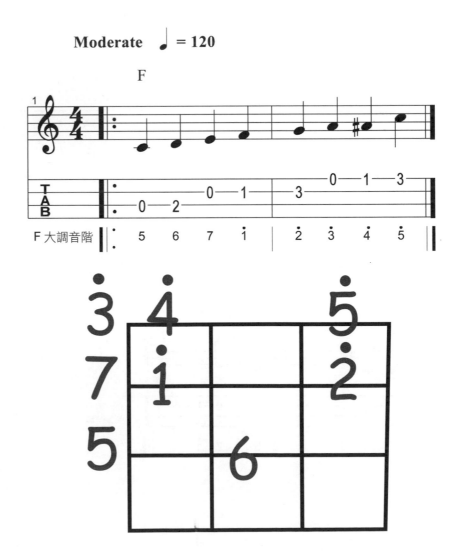

Aguiter 老師的話

以上幾首循序漸進的彈奏，藉由一次增加幾個音的練習，可以讓你得到熟悉度與成就感，等你越來越熟悉音階上所有的音之後，就可以開心的用烏克麗麗彈奏每一首你所喜歡的歌曲囉！！！

基本上烏克麗麗學會這兩個最重要音階就很夠用了，其他的音可以用基礎樂理全音半音的關係就可以輕易彈奏出來了！

學會了歌曲的旋律演奏後，相信你已經開始得到彈奏烏克麗麗的樂趣與成就感了。接下來，下一堂課我們要進入和弦（伴奏），用烏克麗麗自彈自唱囉^.^！

第 4 堂課

- 當個自彈自唱的歌手——
- 常用和弦的學習與運用

1 和弦與伴奏：最常用的 C 大調及 A 小調三和弦

　　這一堂課我們要學習的是「常用和弦與運用」──如果說之前學的是烏克麗麗音樂的演奏的話，那這一小時我們要學的就是烏克麗麗音樂的伴奏！

　　烏克麗麗與吉他這類的彈唱樂器不同於一般單音樂器如長笛、小號、薩克斯風等只能演奏出單音，在表演時必須跟著樂團有人或是 CD 播放伴奏才能讓音樂完整好聽。烏克麗麗本身就可以當作是個小樂團！可以獨奏 Solo 也可以彈奏和弦讓人唱歌或是融入與他人的合奏裡。

　　什麼是伴奏呢？可以想像著我們在 KTV 中唱歌，假如我們不用麥克風唱主旋律的話，我們就只會聽到播出背景音樂，這就是伴奏，這時只要我們把想唱的歌用嘴巴唱出來，輕輕鬆鬆好聽的歌曲一首首就出來了，不用花大錢去 KTV 或是買伴唱機，我們自己就可以當行動 KTV、當個樂手、歌手、街頭藝人甚至是創作者囉！

　　「和弦是什麼呢？」─ 由第二堂課所學的音階，取兩個以上高度不同的音，同時發聲產生共鳴，就可稱為「和弦」或「和聲」。

　　以最簡單的和弦來說，凡一度音＋五度音即可構成一個和弦，如 Do（1）＋ Sol（5）稱為 C5（這種和弦彈法又稱為 Power Chord，中文稱做「強力和弦」，以節奏較重如搖滾樂、金屬樂為主，電吉他手只要打開 Distoin 破音接上音箱，幾個和弦轉換就可以輕易的彈出如無樂不作、It's My Life、21 Guns 等等搖滾音樂），以比較清新的樂器如木吉他與我們的烏克麗麗來說，兩個音組成的和弦聽起來其實會略顯單薄，我們會建議選擇以三個音以上組成的和弦為主來表現，主要是可以讓我們的耳朵聽起來更覺得悅耳好聽！

　　Aguiter 老師現在教大家以最常用也最好用的 C 大調及 A 小調三和弦來學起！三和弦，顧名思義就是三個音組成的和弦，C 大調及 A 小調的三和弦如下，非常好懂：

三和弦	C	Dm	Em	F	G	Am
組成音	1	2	3	4	5	6
	3	4	5	6	7	1
	5	6	7	1	2	3

C大調及A小調三和弦組成音。

看出來了嗎？ 只要每個主音之後往上空一個音，每取三個音就是一個C大調的三和弦了！ 比如C和弦為：1往上空一個音取3，再往上空一個音取5＝135；比如Dm和弦為：2往上空一個音取4，再往上空一個音取6＝246；比如G和弦為：5往上空一個音取7，再往上空一個音取2＝572；這樣很簡單就懂了吧！

這個方法只適用於C大調的三和弦，其他不行這麼算喔！

明白了為什麼這樣作會比較好記，那就開始動手練習囉！

★ Q&A

Q：為什麼先學C大調及A小調？

A：C大調及A小調因為沒有升降音的干擾，也較少有難按的和弦出現，所以最容易學！

級別	1 I	2 II	3 III	4 IV	5 V	6 VI	V₇
C大調	C	Dm	Em7	F	G	Am	G7

1. 國際六大和弦

現在讓我們來作點練習，慢慢來習慣 C 大調及 A 小調的家族和弦吧！我們將要介紹的六個和弦，又有「國際六大和弦之稱」。而其中的 C Am F G 也被稱為「無敵四和弦」！是彈唱時很常見的和弦組合。學會了這些組合，你就能彈唱很多的歌曲了！

下面以音階為順序排列，方便大家記憶和練習。

圖 4-1　常用和弦的學習與運用分享

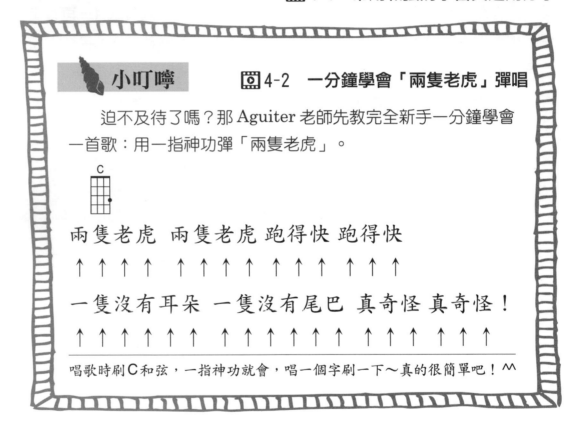

小叮嚀　　　　圖 4-2　一分鐘學會「兩隻老虎」彈唱

迫不及待了嗎？那 Aguiter 老師先教完全新手一分鐘學會一首歌：用一指神功彈「兩隻老虎」。

C

兩隻老虎 兩隻老虎 跑得快 跑得快
↑ ↑ ↑ ↑　↑ ↑ ↑ ↑　↑ ↑ ↑ ↑　↑ ↑ ↑

一隻沒有耳朵 一隻沒有尾巴 真奇怪 真奇怪！
↑ ↑ ↑ ↑ ↑ ↑ ↑　↑ ↑ ↑ ↑ ↑ ↑ ↑　↑ ↑ ↑　↑ ↑ ↑

唱歌時刷 C 和弦，一指神功就會，唱一個字刷一下～真的很簡單吧！ ∧∧

 C

C 和弦組成音 1 3 5（最重
要常用也最簡單）

Dm

Dm 和弦組成音 2 4 6

當個自彈自唱的歌手——常用和弦的學習與運用

第4堂課

Em

Em 和弦組成音 3 5 7（較難按可用 Em7 代替）

Em7

Em7 和弦組成音 3 5 7 2

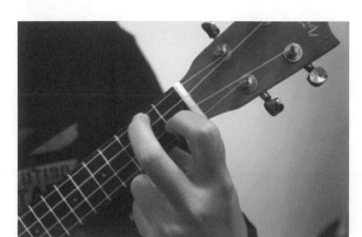

F 和弦組成音 4 6 1

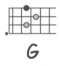

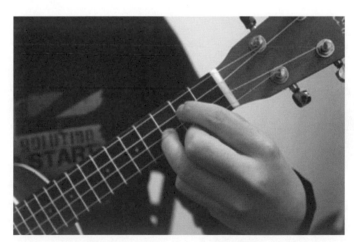

G 和弦組成音 5 7 2（也可與 G7 互相代替使用）

第4堂課　當個自彈自唱的歌手——常用和弦的學習與運用

G7

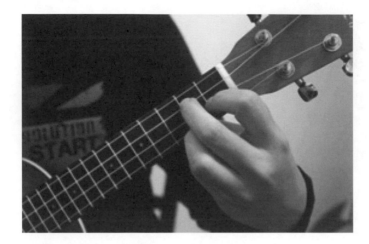

G7 和弦組成音 5 7 2 4

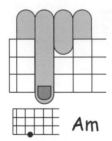

Am

Am 和弦組成音 6 1 3 只按
一指

以上這六個和弦被稱之為「國際六大和弦」，非常非常重要！可以說只要會按這六個和弦的話，就可以彈唱大部分的歌曲囉！

有學生一定會想說：「怎麼可能！」 歌曲那麼多，你說「只要會按這六個和弦的話，就可以彈唱大部分的歌曲」……「偶不信！」Aguiter 老師一定知道你不信，為了先讓大家相信，就先示範一些烏克麗麗的彈唱，讓各位清楚一點喔！

＊以常用和弦與角色來說，Aguiter 老師建議可以 C→G→F（Dm）→Am→Em7 的順序來學，手的編排會比較順，並且先把重要且常用的先記下來！

以下我們開始練習歌曲的彈唱，同樣的 Aguiter 老師會由簡入繁，讓各位同學可以輕鬆有系統的學習烏克麗麗的彈唱 ^_^：

一個 C 和弦就搞定！注意音高要唱對，怎麼唱、右手就怎麼彈！

以「兩隻老虎」為例，原曲是法國的兒歌「你睡了嗎？」 此曲還曾經被拿來編寫成中華民國國歌，民國 15 年 7 月 1 日公布為暫代國歌，太有趣了！ ^_^~ 所以我們可以知道，音樂是一種創作，歌詞可以自己創作，唱的好聽就好囉！ 呵~

中華民國的國歌

打倒列強，打倒列強，除軍閥，除軍閥 ；

努力國民革命，努力國民革命，齊奮鬥，齊奮鬥 。

打倒列強，打倒列強，除軍閥，除軍閥；

國民革命成功，國民革命成功，齊歡唱，齊歡唱 。

把「兩隻兩虎」歌詞，換成上面的彈彈唱唱，是不是很有趣呢？

流浪到淡水（C大調）

這首歌彈法比較特別，剛開始可以利用C和弦帶到第四弦的Sol及第一弦的La交替彈奏，之後再接上「有緣　無緣　大家來作伙燒酒喝一杯　乎乾啦　乎乾啦！」的歌詞，還是一個C和弦，大家一起唱會很有Fu喔！

前奏為Sol（5）與La（6）交替，第4弦的空弦Sol（5）與第2格的La（6）彈奏即可，唱歌時刷C和弦，同樣地，一指神功就會了！

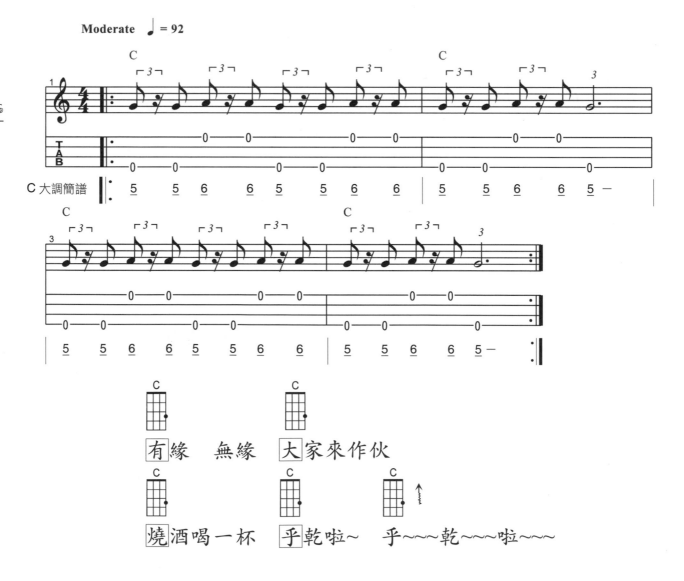

C大調簡譜

有緣　無緣　大家來作伙
燒酒喝一杯　乎乾啦～　乎～～乾～～啦～～

倫敦鐵橋垮下來

🎞 4-4　「倫敦鐵橋垮下來」

2個和弦搞定！「倫敦鐵橋垮下來」（London Bridge Is Falling Down）是一首非常知名的傳統童謠，在世界各地都有著不同的版本。在唱到「垮下來」三個字時，就可以唱一下右手刷一下重音加強一下，會好聽喔！

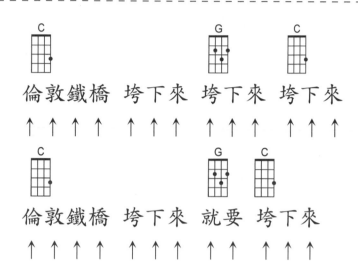

C　　　　G　　C

倫敦鐵橋　垮下來　垮下來　垮下來

↑　↑　↑　↑　　↑　↑　↑　　↑　↑　↑　　↑　↑　↑

C　　　　G　C

倫敦鐵橋　垮下來　就要　垮下來

↑　↑　↑　↑　　↑　↑　↑　　↑　↑　　↑　↑　↑

C 和弦 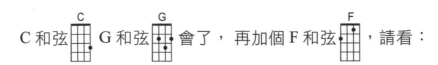 G 和弦 會了，再加個 F 和弦 ，請看：

小星星

Little Star

4-5　彈唱「小星星」

我們在彈唱小星星時，可以利用一種叫「琶音」的技巧。琶音指一串和弦音從低到高或從高到低依次連續奏出，可視為分解和弦的一種，右手輕輕用較慢的速度往下刷，可以得到一種很像豎琴的感覺喔！

好彈，好聽——Sol 的音也可以只彈第 4 弦空弦～ 又可以簡單很多喔～ ^^

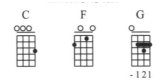

- 121

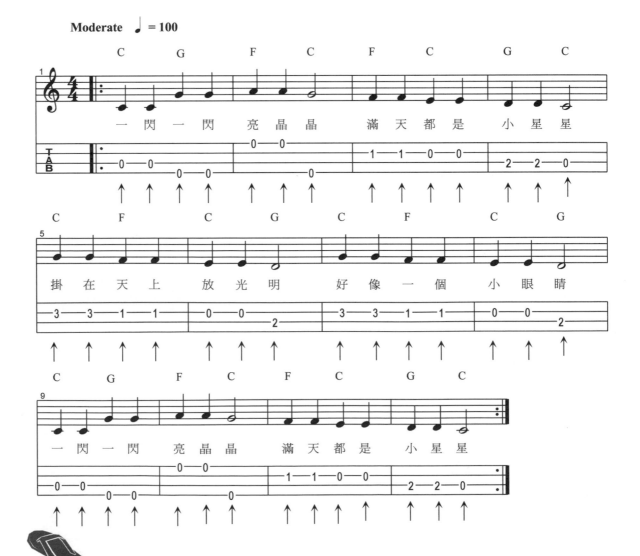

108

小故事

「一閃一閃亮晶晶」（又譯「一閃一閃小星星」，英文原稱 Twinkle, Twinkle, Little Star，或稱「小星星」）是一首相當著名的英國兒歌，旋律出自於法國民謠「媽媽請聽我說」（Ah! vous di-rai-je, Maman），歌詞出自於珍·泰勒（Jane Taylor）的英文詩「小星星」（The Star）。英文原文：Twinkle, twinkle, little star. How I wonder what you are! Up above the world so high. Like a diamond in the sky. Twinkle, twinkle, little star. How I wonder what you are!

小叮嚀

補充一首同樣只使用 C F G 三個和弦就能彈唱的歌：

--

烏克麗麗譜：　　　　你 是 唯 一　　詩歌

※這是首簡單又好聽的歌，我們都是世上唯一的人，不要小看
　　自己，存在就有意義喔！

小毛驢

> 3 個和弦就可以彈奏好幾首歌囉！CFG 這 3 個和弦真好用，一定要把和弦的轉換練熟悉喔！
> 「小毛驢」可以彈一拍一下，或跟著歌曲怎麼唱右手就怎麼刷，快樂的彈唱吧！^_^

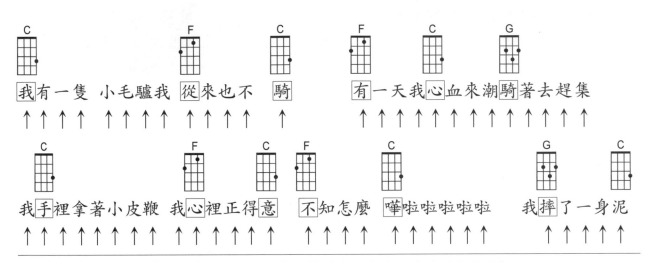

C		F	C	F	C	G

我有一隻 小毛驢我 從來也不 騎　　有一天我心血來潮騎著去趕集

C	F	C	F	C	G	C

我手裡拿著小皮鞭 我心裡正得意 不知怎麼 嘩啦啦啦啦 我摔了一身泥

（可以彈一拍一下，或跟著歌曲，怎麼唱右手就怎麼刷）

You Are My Sunshine（和弦版）

試試看喔！大家應該都聽過，電視的廣告也常常播到這首歌，要注意這首歌是後起拍，唱到第一個 Sunshine 的「Sun」才開始 C 和弦的第一下喔！之後每個和弦皆彈奏 4 下。

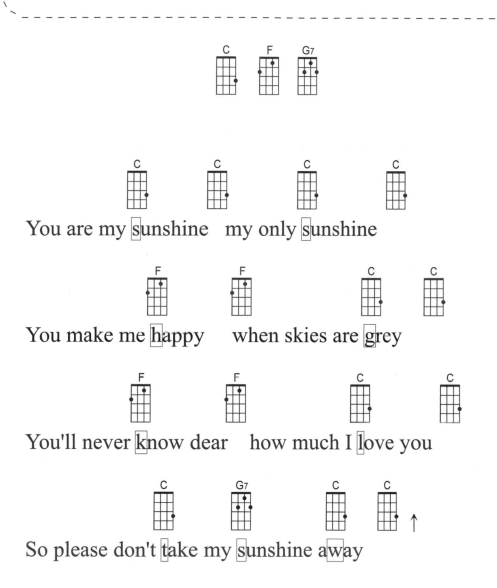

第 4 堂課　當個自彈自唱的歌手——常用和弦的學習與運用

祝你生日快樂

Happy Birthday To You

唱祝你生日快樂的「祝你」這兩個字時也可以直接彈奏烏克麗麗第四弦的空弦喔！

生日快樂歌是最常用到的歌，用歡樂的烏克麗麗彈唱更是相得益彰！ 要注意這首歌是 3

拍子的歌，一個和弦一個小節刷 3 下而已喔！

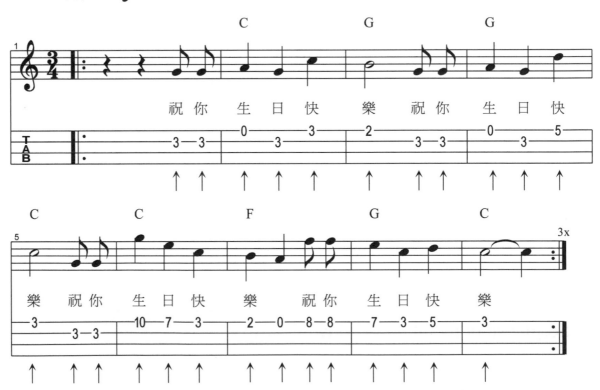

112

會了 C F G 和弦，再加個 Am 和弦，形成所謂的「無敵四和弦」！
請看：

～無敵四和弦～

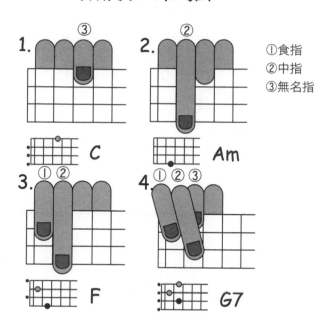

①食指
②中指
③無名指

歡樂年華

🎬 4-9　彈唱「歡樂年華」

> 開始進入四大和弦囉！C → Am → F → G7 是一組好用又方便練習的和弦進行，
> 每個和弦轉換之間如果不順的話，請把你的右手刷法一拍一下放慢一點，讓左手可
> 以跟的上節拍的速度，等到習慣後再慢慢加快速度就好囉！

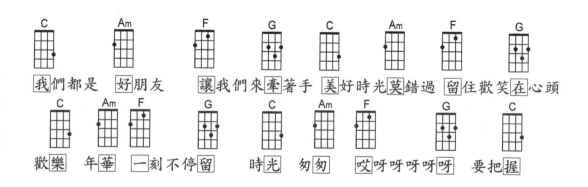

恰似你的溫柔

俗稱的「無敵四和弦」

C　Am　F　G　G7　　或

好聽雋永的民歌，配合簡單的四大和弦進行 C → Am → F → G 就可以練習自彈
自唱了！注意可不要因為唱歌的加入而影響到你本身彈奏的進行喔！同樣一套和弦
進行到底的還有張洪量的「你知道我在等你嗎？」或是五月天的「OAOA！」也可
以試著彈唱看看喔！

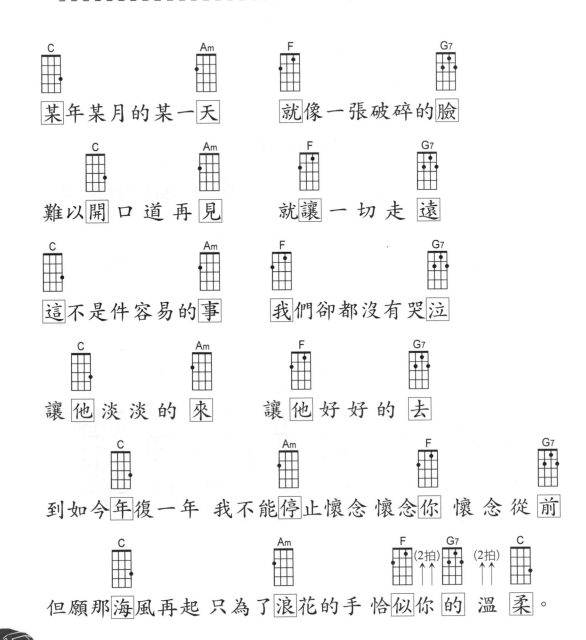

C　　　　　　　　　　Am　　　　　　　F　　　　　　　　　G7
某 年某月的某一 天　　就 像一張破碎的 臉

C　　　　　　　　　　Am　　　　　　　F　　　　　　　　　G7
難以 開 口道再 見　　就 讓 一切走 遠

C　　　　　　　　　　Am　　　　　　　F　　　　　　　　　G7
這 不是件容易的 事　　我 們卻都沒有哭 泣

C　　　　　　　　　　Am　　　　　　　F　　　　　　　　　G7
讓 他 淡淡的 來　　讓 他 好好的 去

C　　　　　　　　　Am　　　　　　　　F　　　　　　　G7
到如今 年 復一年 我不能 停 止懷念 懷念 你 懷念從 前

C　　　　　　　　　Am　　　　　　F　(2拍)　G7　(2拍)　C
但願那 海 風再起 只為了 浪 花的手 恰似 你 的 溫 柔。

以「溫柔（副歌）」為例：

▶ 4-11

五月天（Mayday）

> 以五月天的歌曲「溫柔」為例，唱到不知道的「道」字，才是C和弦彈下去的第一下喔！這種歌曲叫「後起拍」，如果彈唱的字沒有對到就容易沒有辦法把歌曲彈好了！

主歌：（一拍彈一下可唱2個字）

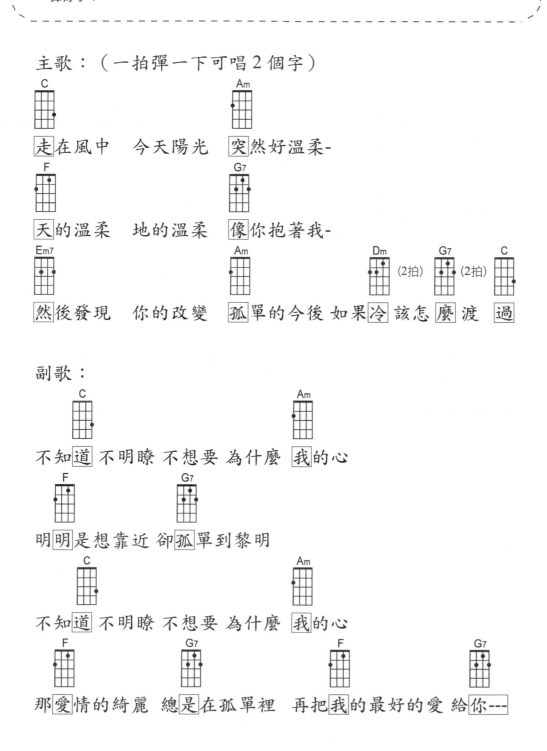

C
走在風中　今天陽光　Am
突然好溫柔－

F
天的溫柔　地的溫柔　G7
像你抱著我－

Em7
然後發現　你的改變　Am
孤單的今後　如果Dm冷(2拍)該怎G7麼(2拍)渡C過

副歌：

C
不知道 不明瞭 不想要 為什麼 Am我的心

F
明明是想靠近 卻G7孤單到黎明

C
不知道 不明瞭 不想要 為什麼 Am我的心

F
那愛情的綺麗 G7總是在孤單裡 F再把我的最好的愛 G7給你－－－

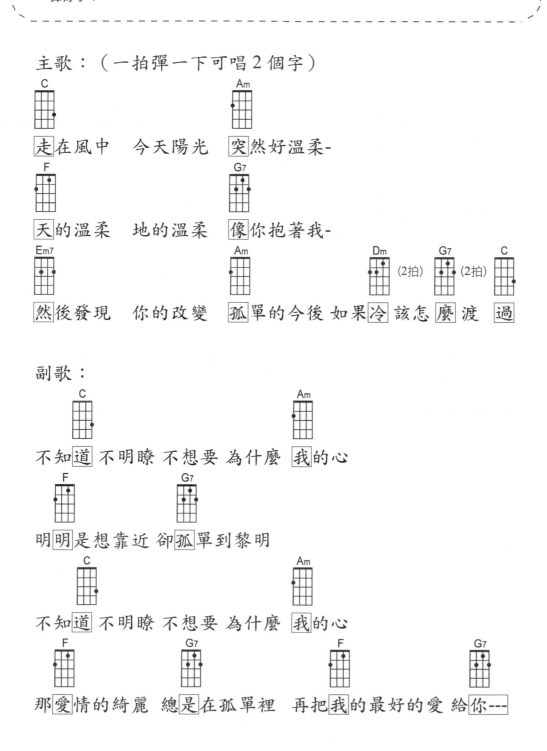

小薇

作詞：阿弟　作曲：阿弟　　　　　主唱：黃品源

4-12

以歌曲「小薇」為例，一樣是後起拍的歌，先唱前兩個字，第三個「個」才彈奏 C 和弦的第一下喔！

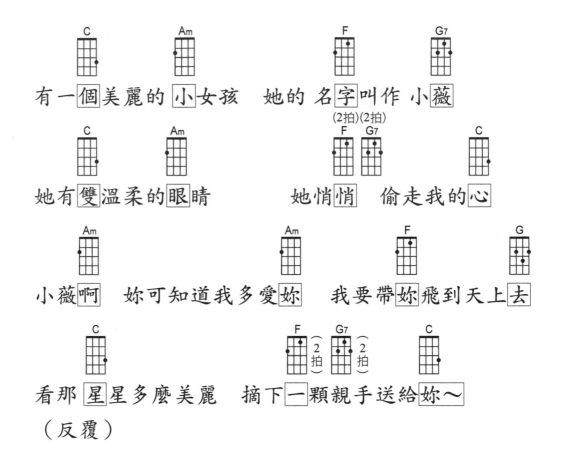

有一個美麗的 小女孩　她的 名字叫作 小薇

她有雙溫柔的眼睛　她悄悄　偷走我的心

116

小薇啊　妳可知道我多愛妳　我要帶妳飛到天上去

看那星星多麼美麗　摘下一顆親手送給妳～

（反覆）

月亮代表我的心

4-13　國際六大和弦運用之一，「月亮代表我的心」

鄧麗君　作詞：孫儀　作曲：翁清溪

> 會了 C Am F G「無敵四和弦」之後，再加上 Em7 及 Dm 和弦，形成超好用的「國際六大和弦」，這樣你已經可以彈奏大部分的歌曲囉！現在就運用國際大和弦來彈奏好聽的歌曲，先從「月亮代表我的心」開始吧！

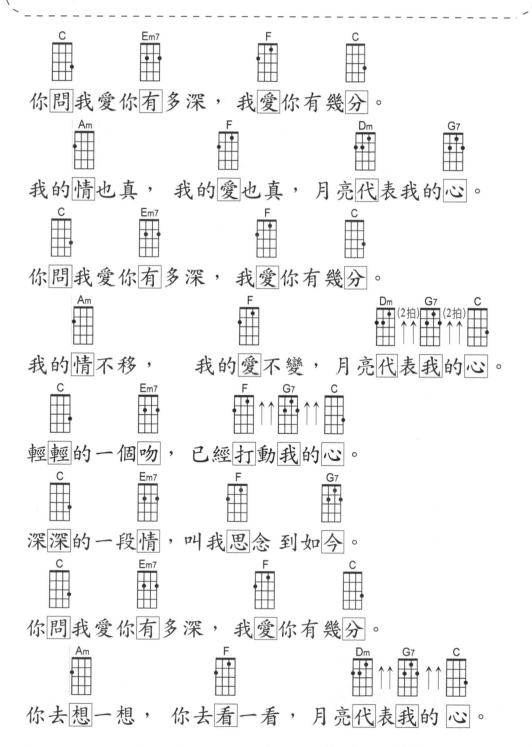

你問我愛你有多深，我愛你有幾分。

我的情也真，我的愛也真，月亮代表我的心。

你問我愛你有多深，我愛你有幾分。

我的情不移，我的愛不變，月亮代表我的心。

輕輕的一個吻，已經打動我的心。

深深的一段情，叫我思念到如今。

你問我愛你有多深，我愛你有幾分。

你去想一想，你去看一看，月亮代表我的心。

以歌曲「童話」為例：

童話

光良

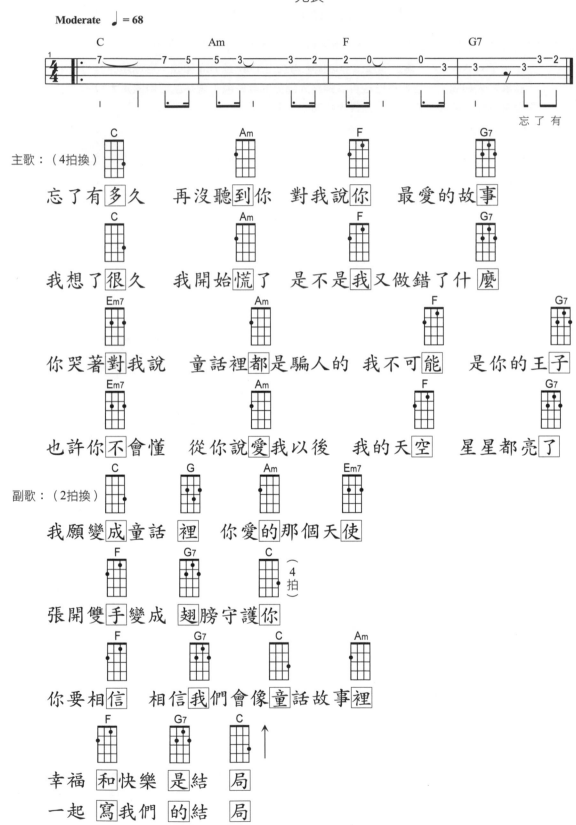

主歌：（4拍換）

忘了有 多久 　再沒聽到你 　對我說你 　最愛的故事

我想了很久 　我開始慌了 　是不是我又做錯了什麼

你哭著對我說 　童話裡都是騙人的 　我不可能 　是你的王子

也許你不會懂 　從你說愛我以後 　我的天空 　星星都亮了

副歌：（2拍換）

我願變成童話 裡 　你愛的那個天使

張開雙手變成 翅膀守護你

你要相信 　相信我們會像童話故事裡

幸福 和快樂 是 結 局

一起 寫我們 的 結 局

以歌曲「朋友」為例：（2拍換一和弦）

朋友

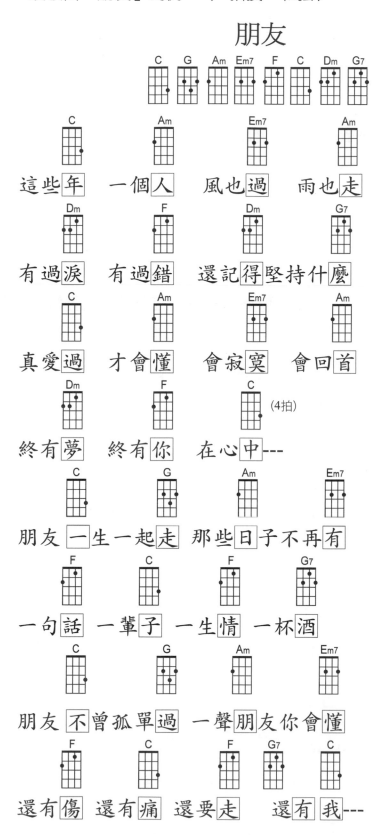

C　　　Am　　　Em7　　　Am
這些**年**　一個**人**　風也**過**　雨也**走**

Dm　　　F　　　Dm　　　G7
有過**淚**　有過**錯**　還記**得**堅持什**麼**

C　　　Am　　　Em7　　　Am
真愛**過**　才會**懂**　會寂**寞**　會回**首**

Dm　　　F　　　C　(4拍)
終有**夢**　終有**你**　在心**中**---

C　　　G　　　Am　　　Em7
朋友**一**生一起**走**　那些**日**子不再**有**

F　　　C　　　F　　　G7
一句**話**　一輩**子**　一生**情**　一杯**酒**

C　　　G　　　Am　　　Em7
朋友**不**曾孤單**過**　一聲**朋**友你會**懂**

F　　　C　　　F　G7　　　C
還有**傷**　還有**痛**　還要**走**　　還有**我**---

2 常用的和弦轉換連接組合練習

彈到現在，你有感覺了嗎？其實歌曲的和弦有幾種很常用的進行，所以 Aguiter 老師建議先使用以下的練習步驟來習慣和弦的轉換，一個小節為 4 拍，右手 1 拍刷一下，每刷 4 下換一和弦，讓左右手慢慢的習慣這些經常會使用的彈法！以下的練習都是常見的和弦的連接模式：

Aguiter 老師老師不會很殘忍，一定會讓你慢慢學會的！^^

1. 和弦轉換練習　　📷 4-16 循序漸進的和弦進行練習分享

『練習一』 C→Am

一個小節為 4 拍，右手 1 拍刷一下，每刷 4 下換一和弦

『練習二』 C→F→G

一個小節為 4 拍，右手 1 拍刷一下，每刷 4 下換一和弦

『練習三』 C→Am→F→G7

一個小節為 4 拍，右手 1 拍刷一下，每刷 4 下換一和弦

『練習四』 C→Em7→F→G7

一個小節為 4 拍，右手 1 拍刷一下，每刷 4 下換一和弦

『練習五』 C→Am→Dm→G7

一個小節為 4 拍，右手 1 拍刷一下，每刷 4 下換一和弦

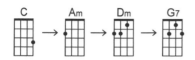

『練習六』 C→G→Am→Em7→F→C→Dm→G7

（2 拍換一和弦，6 個和弦都練習到了！）

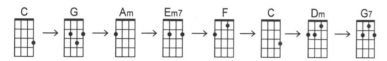

以上循序漸進的練習，是不是讓你感覺比較輕鬆呢？^^～～～～～ 恭喜你，你已經不知不覺地可以彈唱以上 Aguiter 老師所示範的歌曲囉！

 小叮嚀

一般學生在學習中遇到的第一個困難是「和弦不好按！」
──有關這個問題事實上是「按不習慣！」其實人的指頭會去記憶我們常做的動作，只要你每天肯花 10 幾分鐘練習第一堂課的左右手練習，以及爬爬音階與練習這六個和弦，相信一兩個星期後你就會按得很輕鬆了！

一般學生在學習中遇到的第二個困難是「和弦來不及換！」──我們要知道歌曲是時間的進行，在歌曲進行的途中，不會因為我們要換和弦而減慢！所以如果有這樣問題的學生，Aguiter 老師都會建議你可以把右手刷法的速度放慢，把歌曲的進行拍子左右手同時變慢，這樣遇到換和弦時就不會有停滯下來的問題，習慣了和弦的轉換後，就可以把速度慢慢調回歌曲原來的速度囉！

『練習七』補充—F 大調與 D 小調的家族和弦：

我們在看譜的時候會發現，除了 C 大調及 A 小調的歌曲外，烏克麗麗的 F 大調與 D 小調的歌曲也很多。F 大調與 D 小調的家族和弦如下：

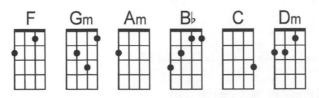

其中只有 Gm 及降 B 和弦與 C 大調家族不同而已，所以只要再學這兩個和弦，就可以彈奏 F 大調與 D 小調的歌曲了！

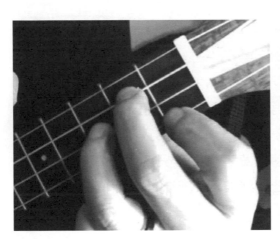

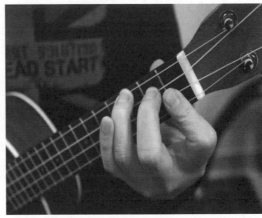

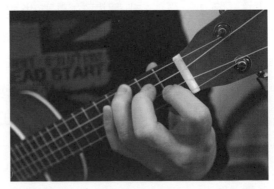

降 B 和弦

望春風

 4-17　以「望春風」為例來練習 F 大調的和弦彈唱

台灣民謠
Words by 李臨秋　Music by 鄧雨賢

同學試著彈奏與熟悉 F 大調的家族和弦，往後的練習與演奏也會常常出現。可以先試著
彈一拍一下，或跟著歌曲怎麼唱右手就怎麼刷~輕輕的刷法與唱歌就很好聽喔！

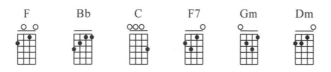

Moderate ♩ = 76

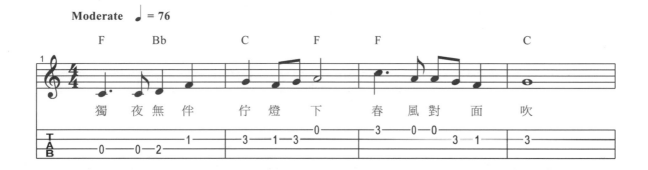

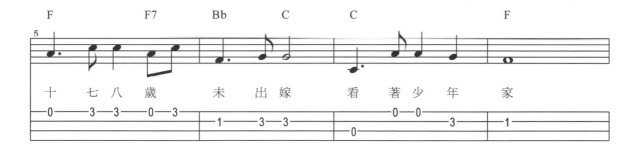

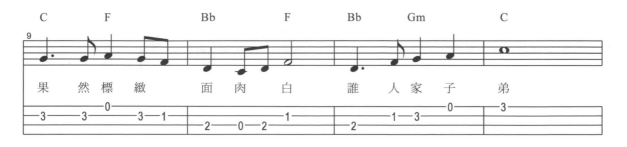

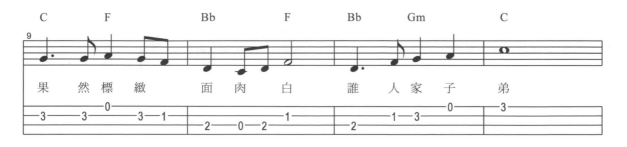

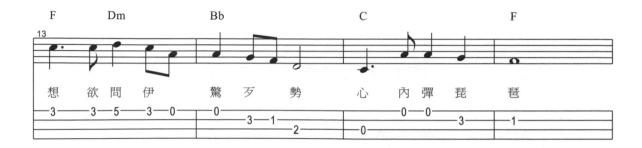

想 欲 問 伊 驚 歹 勢 心 內 彈 琵 琶

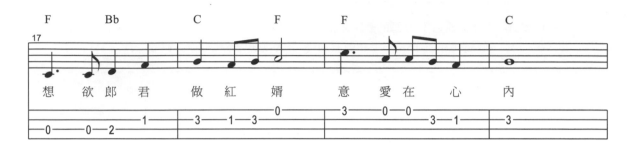

想 欲 郎 君 做 紅 婿 意 愛 在 心 內

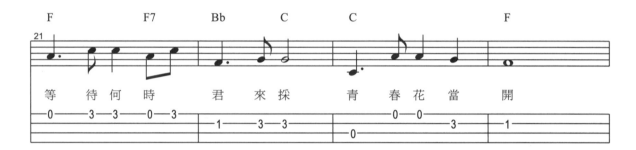

等 待 何 時 君 來 採 青 春 花 當 開

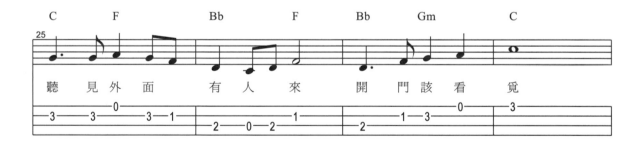

聽 見 外 面 有 人 來 開 門 該 看 覓

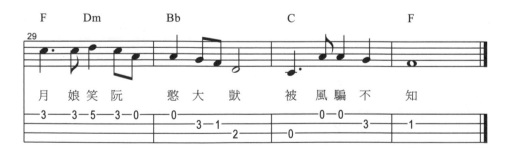

月 娘 笑 阮 憨 大 獃 被 風 騙 不 知

常用和弦圖表

級別	1 I	2 II	3 III	4 IV	5 V	6 VI	V₇
C 大調	C	Dm	Em7	F	G	Am	G7
D 大調	D	Em7	#Fm	G	A	Bm	A7
E 大調	E	#Fm	#Gm	A	B	#Cm	B7
F 大調	F	Gm	Am	♭B	C	Dm	C7
G 大調	G	Am	Bm	C	D	Em7	D7
A 大調	A	Bm	#Cm	D	E	#Fm	E7
B 大調	B	#Cm	#Dm	E	#Fm	#Gm	#F7

第4堂課 當個自彈自唱的歌手——常用和弦的學習與運用

只要會國際六大和弦，就可以彈大部分的歌曲，這樣有相信了嗎？所以基本上只要好好學會這六個和弦，我們就真的可以彈唱很多歌曲了！

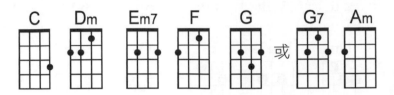

一定要學會喔 ^^ ！！！

小叮嚀

即使不是C大調及A小調的歌曲，一樣可以利用簡單的轉調手法將歌曲的和弦轉換成C大調或A小調配合移調夾來彈唱喔！

第 **5** 堂課

自彈自唱真有趣，再讓你彈唱的
歌曲更好聽一對抒情曲、流行歌
等節奏較慢歌曲的彈法應用！

1 最常用的節奏與彈法之一：Soul 靈魂樂彈法──最適合用在抒情曲、流行歌等節奏較慢的歌曲

小叮嚀

一首好聽的歌要注意三個元素：

(1)旋律

(2)節奏

(3)音色

旋律，在我們的第二、三堂課學習了烏克麗麗的旋律演奏，音色則是烏克麗麗所帶來有別於其他樂器的獨特優美琴聲，而各種節奏的彈法可以讓我們彈奏的音樂有著不一樣的感覺與律動，接下來的兩堂課我們將學習可分別用於抒情的慢歌與活潑快歌的、最常用與最好用的兩種節奏，有了這兩個武器，就足以應付大部分的歌曲囉！

相信在經過第二堂課及第三堂課的音階－用於旋律演奏，加上第四堂課的和弦－用於唱歌自彈自唱伴奏後，同學一定對烏克麗麗有所體會也得到樂趣了！當我們想唱一首歌時，可以利用刷和弦來自彈自唱；當嘴巴不想唱歌時，可以單純的彈奏歌曲的旋律，聽著烏克麗麗獨特優美的琴聲，也是十分愜意與愉快的！

接下來這一堂課，我們將要把歌曲彈的更好聽！

相信同學心裡都會覺得：「一拍刷一下，我已經會了，可以自彈自唱了，可是怎麼好像不是很好聽？看別人右手彈的真好聽，一拍刷一下好像太遜了！」的確，一拍刷一下的彈唱適合剛開始的彈唱練習，像是自己在家或私底下自娛彈唱，若要在公開場合表演娛人的話，最少也得要學學這一堂課 Soul 靈魂樂 的彈法：

這是第三堂課練習的基本彈法：

1個小節有4拍，
1拍刷1下

利用左手按住不同的和弦，就可以輕易彈唱歌曲，但缺點是節奏太呆板，不夠豐富。

讓我們開始來做點小小的變化：

⑴將低音部與高音部分出來：低音部我們彈奏上面第二、三、四 3 條弦，高音部我們彈奏往下彈奏下面的第一、二、三 3 條弦，如下圖所示，有了變化將會更好聽！

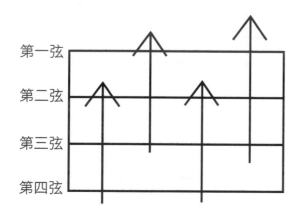

把低音部與高音部區別彈出節奏來

可以彈奏大部分的兒歌或是俏皮的歌曲，如：

兩隻老虎

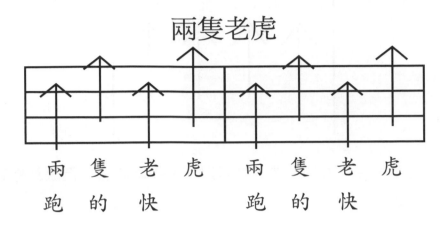

兩　隻　老　虎　　兩　隻　老　虎
跑　的　快　　　跑　的　快

📷 5-3　節奏版彈唱「火車快飛」

火車快飛

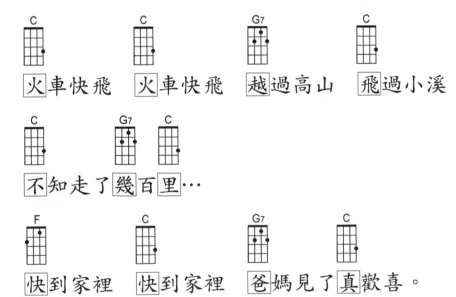

| C | C | G7 | C |

火車快飛　火車快飛　越過高山　飛過小溪

| C | G7 C |

不知走了幾百里⋯

| F | C | G7 | C |

快到家裡　快到家裡　爸媽見了真歡喜。

三輪車

C	C	C	C	
三	輪車	跑 的快	上 面坐個	老 太太

三輪車 跑的快 上面坐個老太太

F	C	F (2拍)	G7 (2拍)	C
要 五毛	給 一塊	你說奇	怪不	奇怪

要五毛 給一塊 你說奇怪不奇怪

C	C	C	C
小 猴子	吱 吱叫	肚子餓了	不 能叫

小猴子 吱吱叫 肚子餓了不能叫

F	C	F (2拍)	G7 (2拍)	C
給 香蕉	他 不要	你說好	笑不	好笑

給香蕉 他不要 你說好笑不好笑

第5堂課

自彈自唱真有趣，再讓你彈唱的歌曲更好聽

天父的花園 The Father's Garden

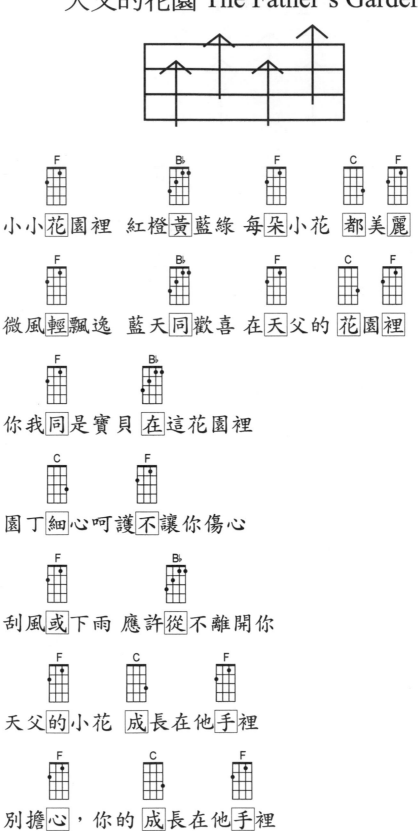

F　　　　　　B♭　　　　　F　　　　C　F
小小花園裡　紅橙黃藍綠　每朵小花　都美麗

F　　　　　　B♭　　　　　F　　　　C　F
微風輕飄逸　藍天同歡喜　在天父的　花園裡

F　　　　B♭
你我同是寶貝　在這花園裡

C　　　　F
園丁細心呵護　不讓你傷心

F　　　　B♭
刮風或下雨　應許從不離開你

F　　　C　　F
天父的小花　成長在他手裡

F　　　　C　　F
別擔心，你的　成長在他手裡

▣ 5-6 節奏版彈唱「對面的女孩看過來」

以「對面的女孩看過來」為例：

作詞：阿牛　作曲：阿牛

主歌：

對面的女孩 看過來　看過來　看過來

這裡的表演 很精采　請不要假裝 不理不睬！

副歌：

 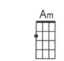 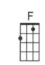 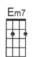 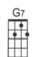

我 左看 右看 上看 下看 原來每個女孩都 不簡單

我 想了又想 猜了又猜　女孩們的心事還真奇怪！

圖 5-7　再以歌曲「寶貝」為例

寶貝

作詞：張懸 作曲：張懸

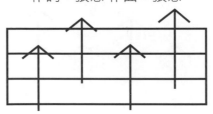

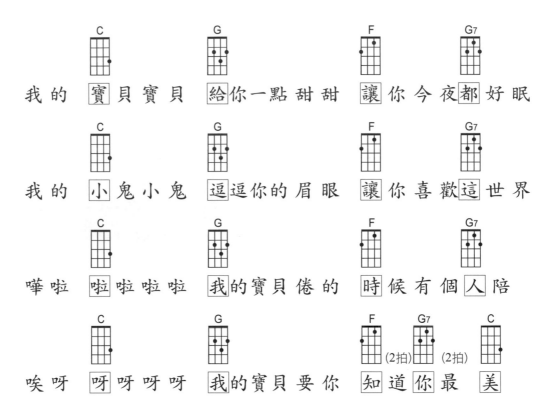

我 的　[C]寶 貝 寶 貝　[G]給 你 一 點 甜 甜　[F]讓 你 今 夜 都[G7] 好 眠

我 的　[C]小 鬼 小 鬼　[G]逗 逗 你 的 眉 眼　[F]讓 你 喜 歡 這[G7] 世 界

嘩 啦　[C]啦 啦 啦 啦　[G]我 的 寶 貝 倦 的　[F]時 候 有 個[G7] 人 陪

唉 呀　[C]呀 呀 呀 呀　[G]我 的 寶 貝 要 你　[F]知 道[G7] 你 最[C] 美

(2拍)　(2拍)

補充：熟悉節奏之後，可以試試以下的原曲節奏彈法，感受一下不同的感覺。

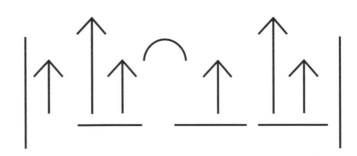

134

 小叮嚀

在 Aguiter 老師的教學經驗裡，最常遇到學生的問題之一就是：

「老師，我只要彈了節奏就不會唱歌，我只要唱歌就顧不了節奏！」遇到這情形怎麼辦呢？

Aguiter 老師的建議是：

你可以先使用簡單的節奏，如一拍一下的彈法，先慢慢把彈唱合在一起，ok 以後再恢復到如 8beat 16beat 的彈法，右手的節奏是一種習慣動作，要練到很習慣的自然反應動作，我們的彈唱就會流暢喔！

還有，歌曲的選擇，可以先選擇正拍開始唱的歌曲，最好是一拍一下的歌曲，在練習彈唱的初期是最好的練習。

前面的「寶貝」——我 的 寶貝寶貝

剛好是 C 和弦刷一下唱一個字來練習，和弦的進行也不複雜，好聽好彈，大家可以試試看喔！^^

⑵將低音部與高音部分出來的第二種常用彈法：低音部我們彈奏上面第
二、三、四 3 條弦，高音部我們往下彈奏下面的第一、二、三 3 條
弦，如下圖，這個變化也很好聽，基本上只要開始有了高低音、輕重
音，音樂就會開始好聽了！

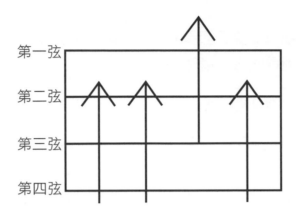

第一弦
第二弦
第三弦
第四弦

把低音高音區分出來
的第二種彈法

小叮嚀

Aguiter 老師說：用這種彈法彈彈第四堂課的抒情歌曲如
「恰似你的溫柔」、「溫柔」、「月亮代表我的心」等歌曲，
小小的變化就變得好聽很多喔！

另外，把每一下彈成半拍就可以彈出稍微重節奏律動的搖滾歌曲或
是流行歌曲，如「痴心絕對」、「無樂不作」、「自由」、「不能說的
秘密」……等等歌曲，小小的節奏組合就可以產生各種不同的感覺與曲
風喔！

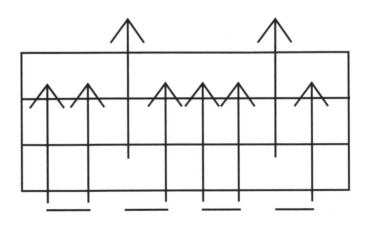

把每一下彈
成半拍，有
搖滾的感覺

痴心絕對

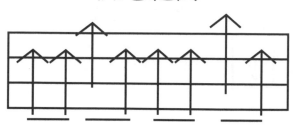

為妳 C 付 出那種傷心妳永 G 遠 不瞭解　我又 Am 何苦勉強自己愛上 Em7 妳的一切

妳又 F 狠 狠逼退　我 C 的 防備　靜靜 Dm 關上門來默數我的 G7 淚

明知道 C 讓妳離開他的世界 G 不可能會　我還 Am 傻傻等到奇蹟出現 Em7 的那一天

直到 F 那 一天　　妳 C 會 發現　真正 Dm 愛妳的人獨自守 G7 著 C 傷悲

節奏彈法除了之前所學之處，還有常見的彈法，如：

(1) ↑↑↑↑↓

(2) ↑ ↑↓ ↑ ↑↓

(3) ↑↑↓ ↑↑↓ ↑↑↓ ↑↑↓

(4) ↑ ↑ ↑ ↑ ↑ ↑ ↑ Rock（8 beat）

同學可以自行運用到歌曲中！

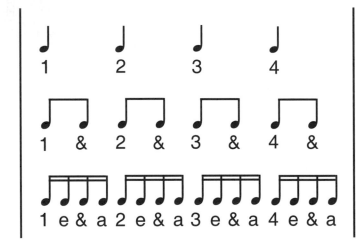

節奏基本上就是各種拍子的組合，你愈能組合拍子，就愈能掌握與表現更多的彈法，彈久了到後來你可能就會發展出具自己個人特色的彈法了！

接下來介紹一個很重要而且非常好用的「萬用刷法」（如下圖），為什麼把這節奏叫萬用刷法呢？因為這個節奏刷法幾乎能適用在絕大部分的抒情歌、流行歌、詩歌中，一般我們看到有人在表演烏克麗麗、吉他這類撥弦樂器的演出，都會很常看到這種彈法或是以這彈法為基礎的延伸，這樣的節奏彈法也就是能端得上台面的表演彈奏方式了：

使用一拍、半拍、1/4 拍做組合

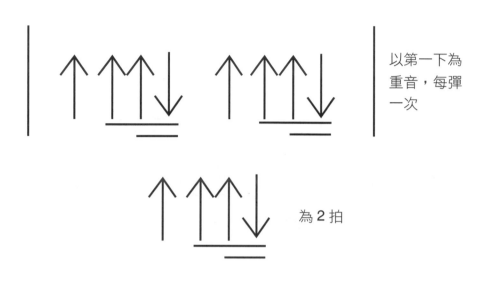

以第一下為重音，每彈一次

為 2 拍

以此反覆彈奏，1 拍接半拍再接 2 個 1/4 拍，口訣為「澎-恰-恰恰」「下--下-下上」，一個小節是 4 拍，所以如果一個小節只標示一個和弦，那就是彈奏 2 次；如果一個小節標示 2 個和弦，那就是彈奏 1 次就換 1 個和弦喔！

【曲例示範】

讓我們將這「萬用刷法」應用於第四堂課的歌曲中吧！你會發覺彈唱變得很好聽喔！接下來就是「萬用刷法」活用彈唱四首歌，一起來練習吧！

5-9　好聽刷法，以「月亮代表我的心」（副歌）為例來彈唱

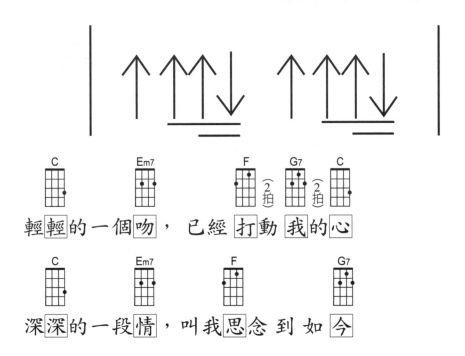

C　　Em7　　　　F　G7　C
輕輕的一個吻，　已經打動我的心

C　　Em7　　　F　　　G7
深深的一段情，叫我思念到如今

5-10　好聽刷法以　恰似你的溫柔（副歌）為例來彈唱

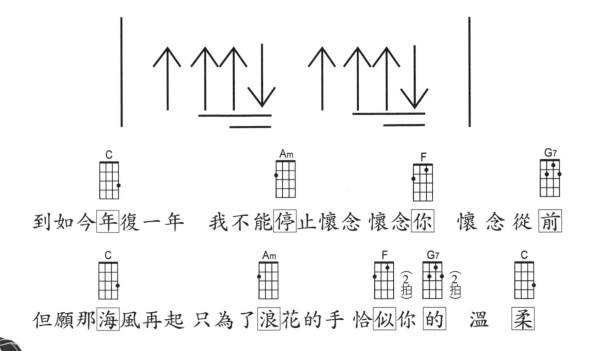

C　　　　　Am　　　　F　　　　G7
到如今年復一年　我不能停止懷念懷念你　懷念從前

C　　　　　Am　　　F　G7　　　C
但願那海風再起只為了浪花的手恰似你的　溫　柔

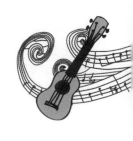

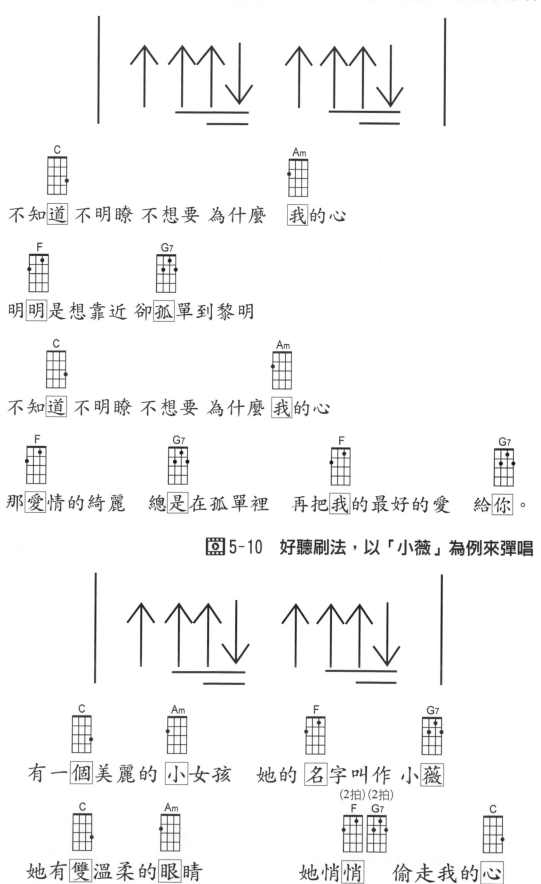

C 不知**道** 不明瞭 不想要 為什麼 　**我**的心　**Am**

F 明**明**是想靠近 卻**孤**單到黎明　**G7**

C 不知**道** 不明瞭 不想要 為什麼 **我**的心　**Am**

F 那**愛**情的綺麗　**G7** 總**是**在孤單裡　**F** 再把**我**的最好的愛　**G7** 給**你**。

🎬 5-10　好聽刷法，以「小薇」為例來彈唱

C 有一**個**美麗的 **Am** **小**女孩　她的 **F** **名**字叫作 小**薇** **G7**
(2拍)(2拍)

C 她有**雙**溫柔的 **Am** **眼**睛　她悄**悄** **F** **G7** 偷走我的 **C** **心**

142

朋友一生一起走　那些日子不再有

一句話　一輩子　一生情　一杯酒

朋友不曾孤單過　一聲朋友你會懂

還有傷　還有痛　還要走　還有我

Aguiter 老師的話

Aguiter 在教這個刷法的過程中，我發現並不是每個學生都能馬上學會，探究其原因，這是一種 3 種拍子的組合，學生常常第一拍彈太短，卻急著彈下一拍，或是彈完 2 拍卻忘記要趕緊接下一個 2 拍！

如果學生在學習的過程中有發生這種情形，不是打電話找廣告的中醫診所！而是好好的算一下拍子，或是跟著老師的影片示範一起彈奏，彈到一模一樣，等右手習慣後，就不會再忘記了，很自然就可以使出「萬用刷法」這一招了！^_^

 小叮嚀

補充 Soul 的進階彈法【16beat】

參考彈法如下：

彈法⑴：

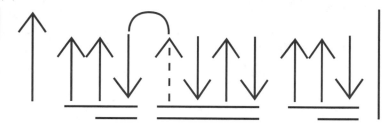

彈法⑵：

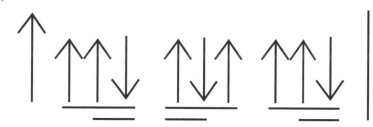

　　可以彈出更多快慢皆宜的歌，搭配之前學習的彈法看起來也更有程度囉！這兩個彈法將會在第七堂課中有更詳細的介紹與示範。

　　「萬用刷法」會了！恭喜你！讓我們再來學個「Soul 靈魂樂」的指法，可以讓我們在表現一首歌的時候，搭配之前的刷法，讓情緒表達更加的完整：

　　「指法的彈奏」我們稱之為「分解和弦」，也就是把按好的和弦使用右手指頭撥奏的方式分別彈奏出來。

　　這種分解和弦的指法撥奏十分優美好聽，特別適合用在抒情或民謠、古典、詩歌等曲風的歌曲，以下我們練習最常用的幾種分解和弦的彈法：

右手分解和弦 Ｔ１２３的説明

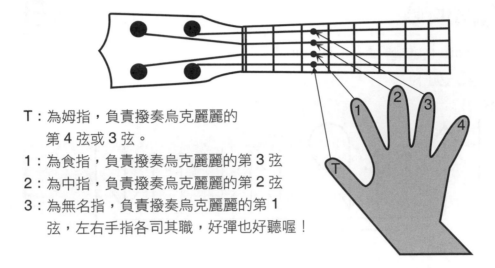

T：為姆指，負責撥奏烏克麗麗的
　　第 4 弦或 3 弦。

1：為食指，負責撥奏烏克麗麗的第 3 弦

2：為中指，負責撥奏烏克麗麗的第 2 弦

3：為無名指，負責撥奏烏克麗麗的第 1
　　弦，左右手指各司其職，好彈也好聽喔！

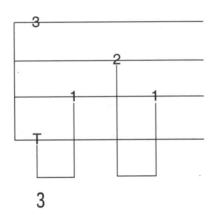

T121：2 拍的彈法

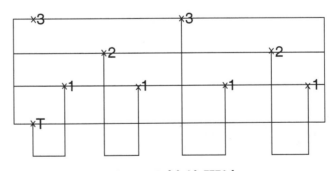

T1213121：4 拍的彈法

　　將分解和弦的手指撥奏，配合萬用和弦的刷法，一首歌曲有輕有
重，有了情緒的起伏表現，自然就會變得非常好聽了！

註：分解和弦也可使用姆指一指法、拇指加食指的二指法或姆指加食指加中指
　　的三指法彈奏。

 Aguiter 老師提示

通常主歌可以用分解和弦的手指撥奏，副歌情緒較強的部分就可以使用右手節奏刷法彈奏，這樣表演時就會頗具水準囉！

讓我們以「月亮代表我的心」全曲來做為這一堂課最後的一個總複習！

以「月亮代表我的心」練習全曲，圖 5-11 靈魂樂的分解、和弦、指法，完整彈唱整首歌曲

前奏：

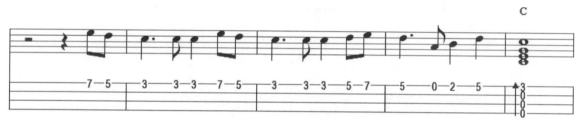

主歌指法：

你問我愛你有多深，我愛你有幾分。

我的情也真，　我的愛也真，月亮代表我的心。

C　Em7　F　C
你問我愛你有多深，我愛你有幾分。

Am　F　Dm（2拍）　G7（2拍）　C
我的情不移，　我的愛不變，月亮代表我的心。

副歌節奏使用萬用刷法：

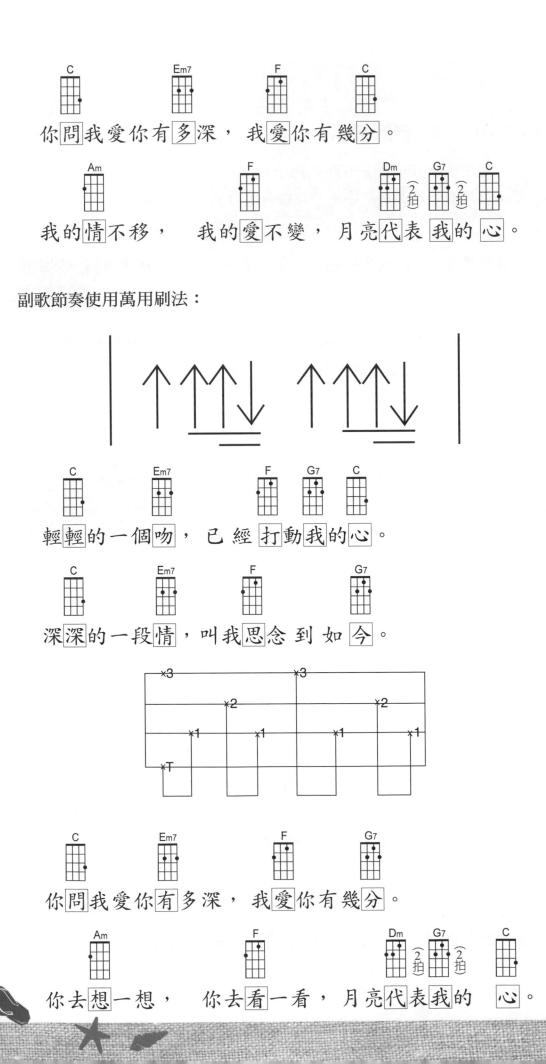

C　Em7　F　G7　C
輕輕的一個吻，已經打動我的心。

C　Em7　F　G7
深深的一段情，叫我思念到如今。

C　Em7　F　G7
你問我愛你有多深，我愛你有幾分。

Am　F　Dm（2拍）　G7（2拍）　C
你去想一想，　你去看一看，月亮代表我的　心。

第 6 堂課

開始節奏的學習——
讓你彈唱的歌曲更好聽！
對於活潑歡樂曲風、
節奏較快歌曲的彈法應用！

1 Folk Rock 民謠搖滾彈法——最適合用在活潑歡樂的曲風、節奏較快的歌曲

如果你在外面看到一群人用吉他或烏克麗麗開心的唱著歌，或是想做個活潑歡樂的伴奏——用「Folk Rock 民謠搖滾」就對了！！！

Folk Rock 民謠搖滾—— 是最適合烏克麗麗彈奏的節奏之一，只要我們想用較具節奏、較快樂、活潑的方式彈唱歌曲，都可以利用這個節奏輕鬆完成，是烏克麗麗彈奏的必學手法！

Folk Rock 民謠搖滾的彈法是以一拍與半拍為基礎，加上一個切分拍，產生一種比較活潑跳動的感覺，彈法如下：

下　下　上　　上　下　上

Folk Rock 民謠搖滾的彈法是烏克麗麗彈奏必學手法之一！一定要學會喔！

 Aguiter **小提示**

Folk Rock 民謠搖滾雖然不難，但 Aguiter 在實際教學的過程中，發現仍然有許多學生沒有辦法好好掌握這個彈法，在此說明如下：

(1)一次一小節的彈奏是 6 下，口訣是「下　下上　上下上」，第一下為重音，第三下是一拍半（因為延長音後面那一下不用彈）所以要停頓一下再彈後面 3 下！

(2)如果還是覺得有點不能適應，可以放慢速度，先練前 3 下「下下上」，再練後 3 下「上下上」，習慣後合起來「下　下上　上下上」完成整個節奏。

(2)每彈一次節奏「下　下上　上下上」為4拍，所以萬一如果一小節有2個和弦的話，就只彈一半「下　下上」＋「下　下上」這樣。

有沒有感受到很開心快樂的感覺了呢？以下幾首歌曲一起來彈彈看吧！

民謠搖滾彈唱「You Are My Sunshine」

⦿ 6-1　民謠搖滾彈唱「You Are My Sunshine」

記得是唱到第一個 Sunshine 的「Sun」才開始 C 和弦的第一下，每個和弦都要彈一次完整的民謠搖滾彈法喔！

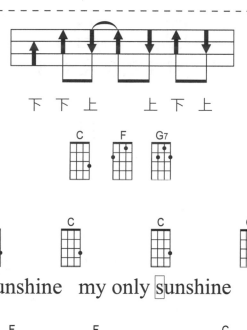

下　下　上　　上　下　上

C　　F　　G7

C　　　　　C　　　　　C　　　　　C

You are my sunshine　my only sunshine

F　　　　　F　　　　　C　　　　　C

You make me happy　　when skies are grey

F　　　　　F　　　　　C　　　　　C

You'll never know dear　how much I love you

C　　　　　G7　　　　C　　　　　C

So please don't take my sunshine away

民謠搖滾彈唱「歡樂年華」

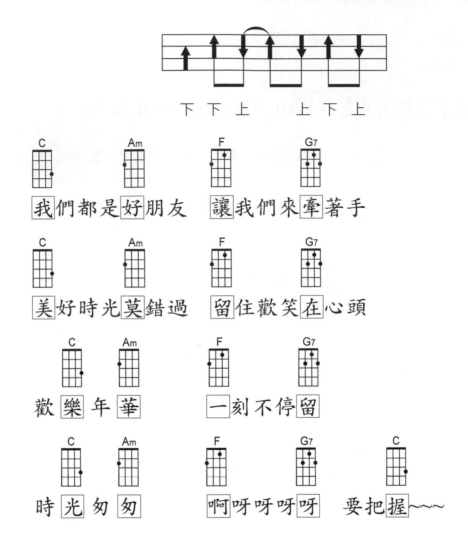

下　下　上　　上　下　上

C	Am	F	G7

我們都是好朋友　讓我們來牽著手

C	Am	F	G7

美好時光莫錯過　留住歡笑在心頭

C	Am	F	G7

歡樂年華　一刻不停留

C	Am	F	G7	C

時光匆匆　啊呀呀呀呀　要把握～～～

150

民謠搖滾彈唱「愛的真諦」

圖6-3 民謠搖滾彈唱「愛的真諦」

從小聽到大，好聽的一首歌~
小時候只覺得好聽，現在長大了以後再聽~又產生不同的感覺
「愛的真諦」──「凡事包容凡事相信 凡事盼望~」
用烏克麗麗彈唱，非常好聽喔！

下 下 上 　 上 下 上

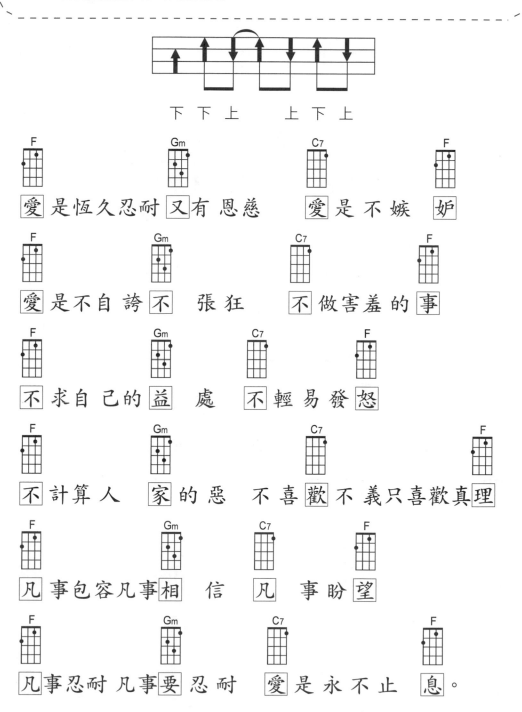

F	Gm	C7	F

愛 是恆久忍耐 又 有 恩 慈　愛 是 不 嫉 妒

F	Gm	C7	F

愛 是不自誇 不 　 張 狂　不 做 害 羞 的 事

F	Gm	C7	F

不 求 自 己 的 益 　 處　不 輕 易 發 怒

F	Gm	C7	F

不 計 算 人 　 家 的 惡　不 喜 歡 不 義 只 喜 歡 真 理

F	Gm	C7	F

凡 事 包 容 凡 事 相 　 信　凡 　 事 盼 望

F	Gm	C7	F

凡 事 忍 耐 凡 事 要 忍 耐　愛 是 永 不 止 息。

以歌曲「花心」為例：

圖6-4　以歌曲「花心」為例

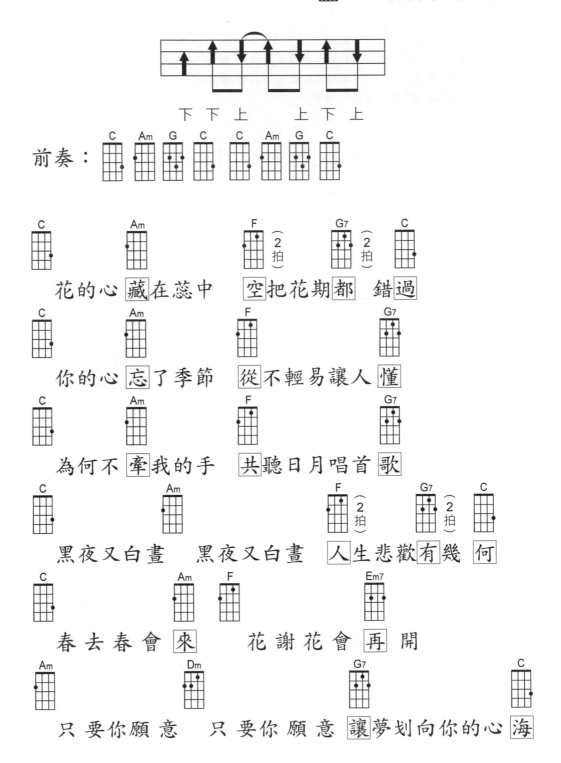

下　下　上　　　上　下　上

前奏：C　Am　G　C　C　Am　G　C

C　Am　F　G7　C
花的心 藏 在蕊中　空 把花期 都 錯 過

C　Am　F　G7
你的心 忘 了季節　從 不輕易讓人 懂

C　Am　F　G7
為何不 牽 我的手　共聽日月唱首 歌

C　Am　F　G7　C
黑夜又白晝　黑夜又白晝　人 生悲歡 有 幾 何

C　Am　F　Em7
春去春會 來　　花謝花會 再 開

Am　Dm　G7　C
只要你願意　只要你願意 讓夢划向你的心 海

152

分享

6-4 以「分享」為例

先唱「與你」Do（1）Re「2」，「分享」才開始 C 和弦的第一下，

注意最後 F G7 的是只有 2 拍就要換和弦喔！

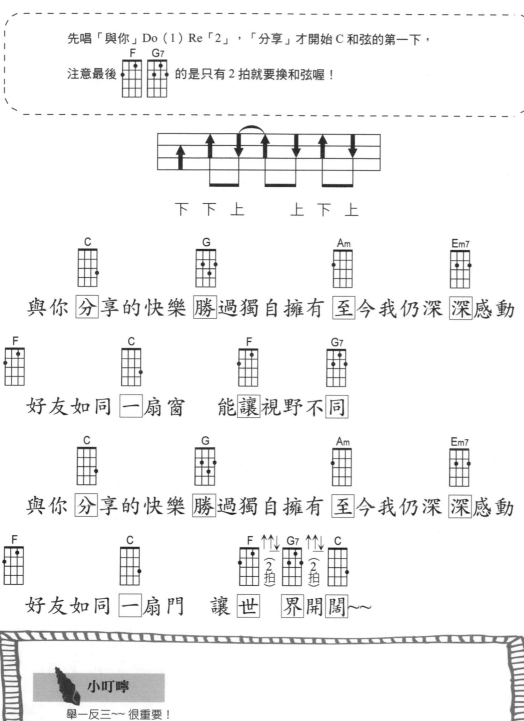

下 下 上　　上 下 上

C　　**G**　　**Am**　　**Em7**

與你 分享 的快樂 勝 過獨自擁有 至今我仍深 深 感動

F　　**C**　　**F**　　**G7**

好友如同 一 扇窗　能 讓 視野不 同

C　　**G**　　**Am**　　**Em7**

與你 分享 的快樂 勝 過獨自擁有 至今我仍深 深 感動

F　　**C**　　**F** ↑↑ **G7** ↑↑ **C**　　（2拍）（2拍）

好友如同 一 扇門　讓 世 界 開闊～～

小叮嚀

舉一反三～～ 很重要！

這組 **C** → **G** → **Am** → **Em7** → **F** → **C** → **F** → **G7**

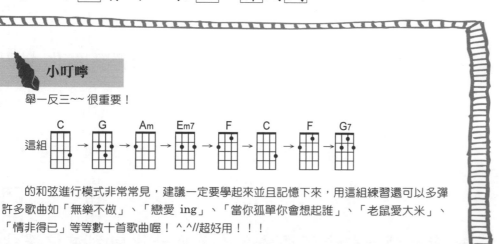

的和弦進行模式非常常見，建議一定要學起來並且記憶下來，用這組練習還可以多彈許多歌曲如「無樂不做」、「戀愛 ing」、「當你孤單你會想起誰」、「老鼠愛大米」、「情非得已」等等數十首歌曲喔！^.^//超好用！！！

小手拉大手

梁靜茹

這首歌可以跟著原曲練習彈唱喔！原曲即是烏克麗麗的樂音，聽起來很輕鬆舒服！也利用這首歌多學習 Fm 與 D7 和弦吧！

下 下 上　　上 下 上

前奏：

|F↑——|C↑——|F↑-G↑|C民謠謠滾—|

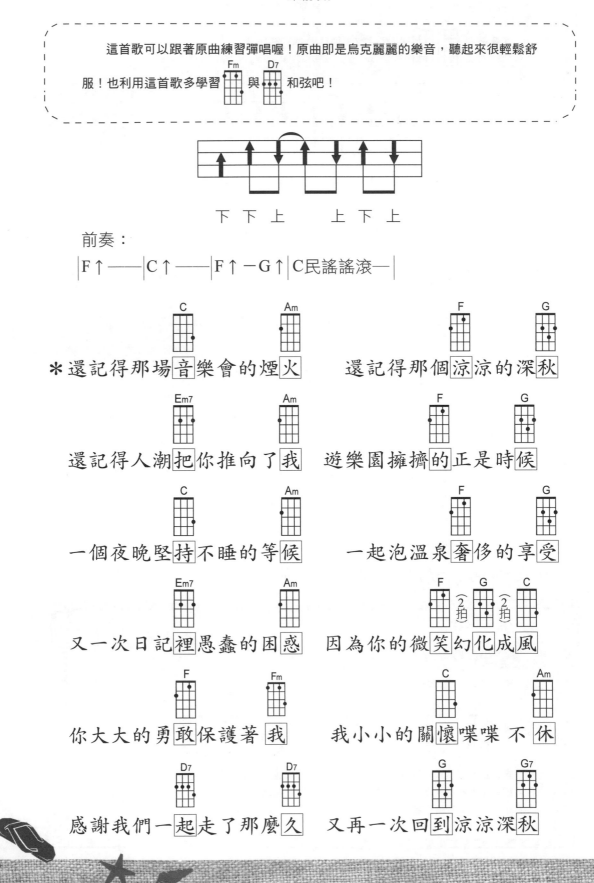

| C | Am | | F | G |

＊還記得那場音樂會的煙火　　還記得那個涼涼的深秋

| Em7 | Am | | F | G |

還記得人潮把你推向了我　　遊樂園擁擠的正是時候

| C | Am | | F | G |

一個夜晚堅持不睡的等候　　一起泡溫泉奢侈的享受

| Em7 | Am | | F | G | C |

又一次日記裡愚蠢的困惑　　因為你的微笑幻化成風

| F | Fm | | C | Am |

你大大的勇敢保護著我　　我小小的關懷喋喋不休

| D7 | D7 | | G | G7 |

感謝我們一起走了那麼久　　又再一次回到涼涼深秋

C　　　　　G　　　　　Am　　　　Em7
給你我的手　像溫柔野獸　把自由交給草原的 遼闊

F　　　　　C　　　　　F　　　　　G7
我們小手拉大手　一起郊遊　今天別想太多

C　　　　　G　　　　　Am　　　　Em7
你是我的夢　像北方的風　吹著南方暖洋洋的 哀愁

F　　　　　C　　　　　F　G7　C
我們小手拉大手　今天加油　向昨天揮揮手

repeat ＊　　　　　間奏

C　　　　　G　　　　　Am　　　　Em7
給你我的手　像溫柔野獸　我們一直就這樣 向 前走

F　　　C　　　　　F　　　　　G7
我們小手拉大手　一起郊遊　今天別想太多

C　　　　　G　　　　　Am　　　　Em7
啦、、、啦　像北方的風　吹著南方暖洋洋的 哀愁

F　　　　　C　　　　　F　G7　C
我們小手拉大手　今天加油　向昨天揮揮手

F　　　　　C　　　　　F　G7　C
我們小手拉大手今天 為我加油　捨不得揮揮手～～

感覺十分輕快活潑吧！接下來讓我們加上一點打擊樂的感覺－「右手切音」！

彈法（一）

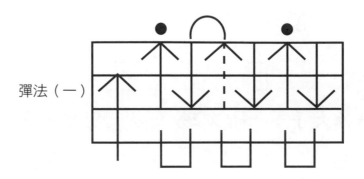

或

彈法（二）

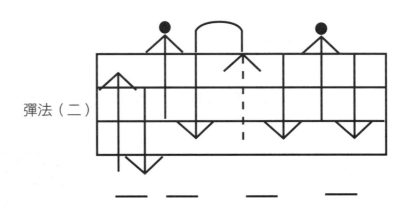

箭頭上面的一點表示右手切音，手往下刷時同時將右手掌的肉貼弦，造成一個「恰」的聲音！聽起來有打擊樂器小鼓「恰」的感覺！十分有節奏感！

彈法（三）

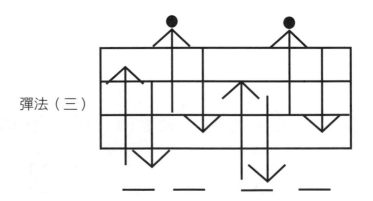

 小叮嚀

烏克麗麗彈奏小技巧：

　　由於烏克麗麗弦數較少，不像其他撥弦樂器弦數多、和聲厚的關係，所以在節奏律動的方面有許多的技巧──左右手切音就是把烏克麗麗彈得更加好聽的必備手法！

　　1.「右手切音」是非常適合烏克麗麗彈奏的技巧，建議一定要學會！讓你彈起來會更有烏克麗麗活潑律動的感覺～搭配手指沙鈴也是很不錯的喔！^^

　　　　　　　　　　　　　　　　　　　手指沙鈴

　　2.那「左手切音」呢？嗯～就是在刷弦後很快的把左手按弦的手放鬆並且輕貼住琴弦，就會有忽然「斷開」的聲響效果，搭配在彈奏中使用，也是烏克麗麗必備的一種彈奏小技巧喔！

Sha La La

圖 6-6 右手切音彈唱「Sha La La」

這是一首很常聽到的活潑歌曲，
My heart goes shalala la la 之後會接 3 下拍手~非常開心^^

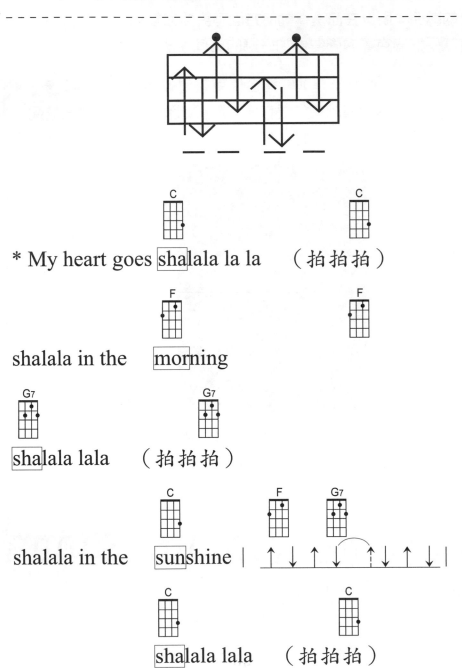

C **C**

* My heart goes shalala la la　（拍拍拍）

F **F**

shalala in the　morning

G7 **G7**

shalala lala　（拍拍拍）

C **F** **G7**

shalala in the　sunshine |　↑ ↓ ↓ ↑ ↓ ↓ ↑ ↑ ↓ |

C **C**

shalala lala　（拍拍拍）

158

F

shalala in the evening

F

G7

shalala lala （拍拍拍）

G7

C　**F**　**G7**　**C** ↑

shalala just for you

| ↑ ↓ ↑ ↓ ↑ ↓ ↑ ↓ |

前奏、間奏、尾奏

| C F | G₇ F | C F | G₇ C |

歡樂年華

彈好幾次囉！好煩喔每次都這首！可是你發覺了嗎？
愈來愈好聽了～～～^^
「學會釣魚的方法，你就學會彈其他許許多多歌曲了！」

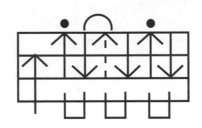

160

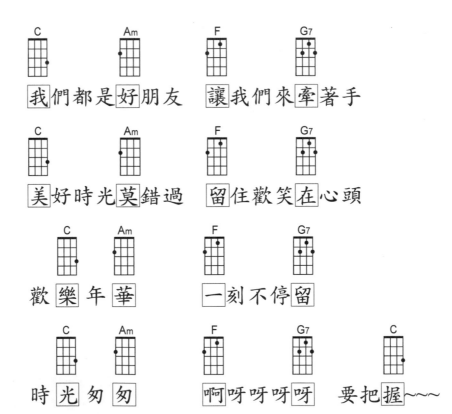

C　　　　　Am　　　　　F　　　　　G7

我們都是 好 朋友　　讓 我們來 牽 著手

C　　　　　Am　　　　　F　　　　　G7

美 好時光 莫 錯過　　留 住歡笑 在 心頭

C　　　　　Am　　　　　F　　　　　G7

歡 樂 年 華　　一 刻 不 停 留

C　　　　　Am　　　　　F　　　　　G7　　　　　C

時 光 匆 匆　　啊 呀 呀 呀 呀　　要 把 握～～～

情非得已

6-8　以歌曲「情非得已」彈奏右手切音為例：

這組 ⟶ C ⟶ G ⟶ Am ⟶ Em7 ⟶ F ⟶ C ⟶ F ⟶ G7 的和弦進行模式再度出現了！好好乖乖的練習把彈奏法記憶下來吧！^_^

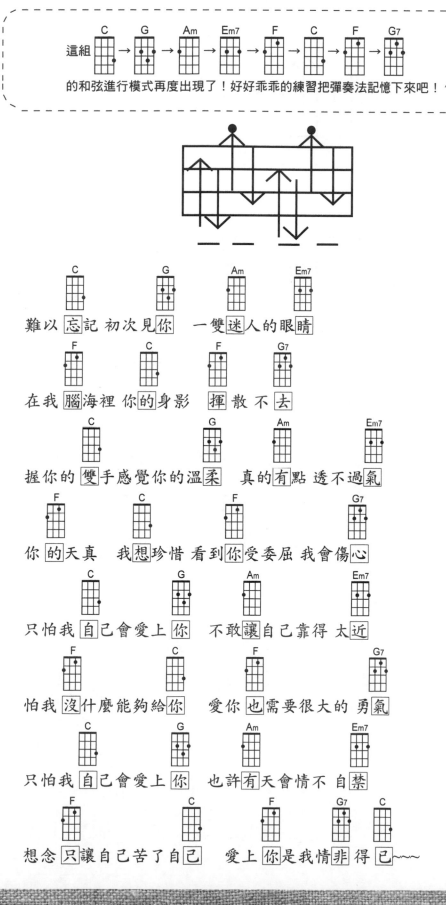

難以 忘記 初次見你　一雙 迷人的眼睛

在我 腦海裡 你的身影　揮 散 不 去

握你的 雙手感覺你的溫柔　真的 有點 透不過氣

你 的天真　我 想珍惜 看到 你受委屈 我會傷心

只怕我 自己 會愛上 你　不敢 讓 自己靠得 太近

怕我 沒什麼能夠給 你　愛你 也 需要很大的 勇氣

只怕我 自己 會愛上 你　也許 有 天會情不 自禁

想念 只讓自己苦了自 己　愛上 你是我 情 非 得 已~~

第6堂課　開始節奏的學習——讓你彈唱的歌曲更好聽！

今天妳要嫁給我

圖 6-9　以歌曲「今天妳要嫁給我」彈奏右手切音為例

蔡依林&陶喆

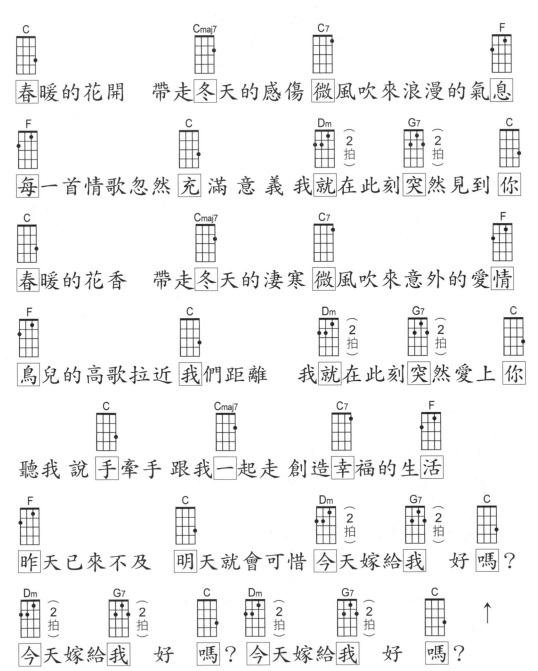

C　　　　　　　Cmaj7　　　　　　C7　　　　　　　F

春暖的花開　　帶走冬天的感傷微風吹來浪漫的氣息

F　　　　　　　　C　　　　　　Dm（2拍）　G7（2拍）　C

每一首情歌忽然充滿意義我就在此刻突然見到你

C　　　　　　　Cmaj7　　　　　　C7　　　　　　　F

春暖的花香　　帶走冬天的淒寒微風吹來意外的愛情

F　　　　　　　　C　　　　　Dm（2拍）　　G7（2拍）　C

鳥兒的高歌拉近我們距離　我就在此刻突然愛上你

C　　　　　　　Cmaj7　　　　C7　　　　　F

聽我說手牽手跟我一起走創造幸福的生活

F　　　　　　　C　　　　　Dm（2拍）　　G7（2拍）　C

昨天已來不及　明天就會可惜今天嫁給我　好嗎？

Dm（2拍）　G7（2拍）　C　　　Dm（2拍）　G7（2拍）　C

今天嫁給我　好嗎？今天嫁給我　好嗎？

162

第 **7** 堂課

 歌曲的選擇與節奏的靈活運用

 ——其他常用節奏的介紹與

練習

經過了前面的練習，相信你已經學會並且具備「旋律的彈奏」與「自彈自唱」等等技巧了，相信只要之後每天養成習慣的練習，你就可以得到自己 play music 所帶來的樂趣了！

這一堂課 Aguiter 老師幫同學做個小小的歸納，以及補充一些常用的節奏。

到目前為止你必須學會的〔演奏〕和〔彈奏〕技巧有：

〔演奏〕

⑴C 大調與 A 小調音階：可以彈奏由 Do（1）到高音 Do（1̇）之上的音。

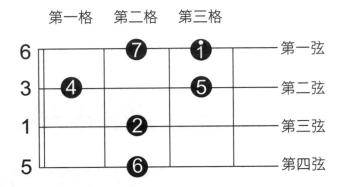

⑵F 大調與 D 小調音階：可以彈奏由低音 Sol（5̣）到中音 Sol（5）之上的音；也可以想成彈奏由中音 Sol（5）到高音 Sol（5̇）之上的音。

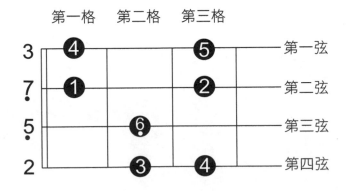

你只要判斷你要彈的歌曲的音域在那裡，就可以輕鬆的使用烏克麗麗做旋律的演奏！

如果是旋律簡單及非人聲唱歌的演奏曲，通常可以用 C 大調與 A 小調音階彈出。

如果是有人聲唱歌的歌曲，由於人唱歌音域的關係，則多數會出現低音的 Si（$\underset{.}{7}$）La（$\underset{.}{6}$）Sol（$\underset{.}{5}$）以及高音的 Mi（$\overset{.}{3}$）Fa（$\overset{.}{4}$）Sol（$\overset{.}{5}$）等音，反而在演奏上使用 F 大調與 D 小調音階的機率比較高喔！

〔彈唱〕

學會常用的和弦按法：

(1)C 大調與 A 小調家族和弦

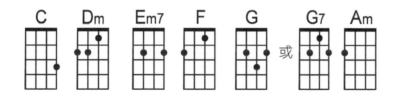

(2)F 大調與 D 小調家族和弦

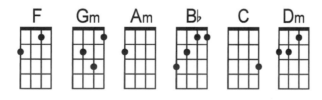

接著只要判斷所要彈唱的歌是慢歌或快歌彈唱歌曲

如果是慢歌→使用 第五堂課 的靈魂樂 Soul 彈法彈唱歌曲

如果是快歌→使用 第六堂課 的民謠搖滾 Folk Rock 彈法

這樣你基本上已經可以彈唱大部分的歌曲囉！

 小叮嚀

【將「前、間、尾奏」加入彈唱歌曲之中，以完成整首的歌曲表現】

　　如果我們要完整的表演一首歌，必須將「前、間、尾奏」加入彈唱歌曲之中，以完成整首的歌曲表現。

　　通常一首歌的常見進行段落為「前奏→主歌第 1 段→主歌第 2 段→副歌→間奏→主歌第 2 段→副歌→尾奏→End」，如果原曲的編曲旋律清楚，樂器也不複雜，儘量將前、間、尾奏以演奏方式（旋律加和弦）彈出；如果原曲的編曲比較繁複，我們可以就歌曲主要的和弦進行，做為前、間、尾奏的編排，基本上只要和弦進行彈奏的順暢，整首歌就會是好聽的喔！

這一堂課讓我們來補充學習一些其他也很常見的節奏：

1. 【三拍子的歌曲】——華爾滋 Waltz

大部分的歌曲都是 4/4 拍，也就是「以 4 分音符為 1 拍，1 個小節有 4 拍」，但有一類的歌曲是 3/4 拍，也就是「以 4 分音符為 1 拍，1 個小節有 3 拍」，這種節奏稱為「華爾滋 Waltz」，彈奏起來有圓舞曲的感覺，節奏如下：

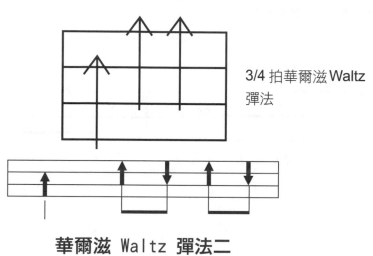

3/4 拍華爾滋Waltz
彈法

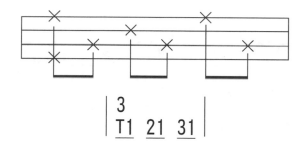

華爾滋 Waltz 彈法二

分解指法為：

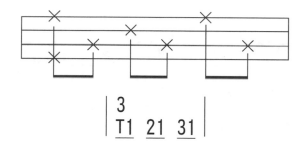

華爾滋 Waltz 的歌曲並不是很難，只是把 Soul 靈魂樂的四拍彈法的最後一拍去掉而已，但就因此有了不同的風格。國內歌曲 3 拍子的歌並不算多，國外的歌曲則不少喔！以下為幾首常見歌曲：

生日快樂歌
Happy Birthday To You

這首曲子已經彈過好幾次囉！這次把低音 高音彈出來吧！澎恰恰 澎恰恰~更好聽！

覺得 Key 太低或太高不好唱的人，也可以把 C F G 和弦分別改為 F bB C 和弦，也就是 F 調，會比較容易唱喔！

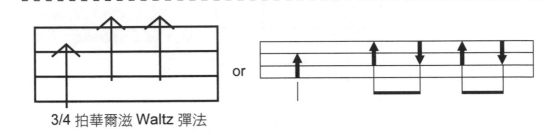

3/4 拍華爾滋 Waltz 彈法　　　or

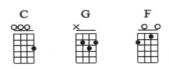

168

Moderate ♩ = 120

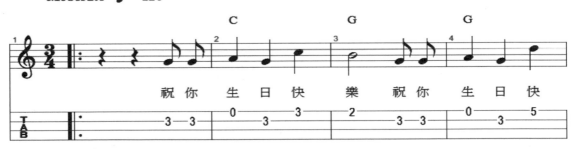

祝 你 生 日 快 樂 祝 你 生 日 快

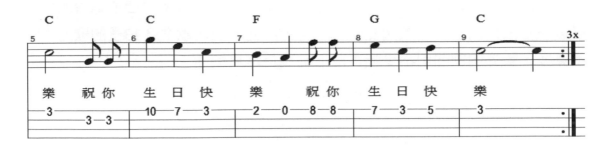

樂 祝 你 生 日 快 樂 祝 你 生 日 快 樂

當我們同在一起

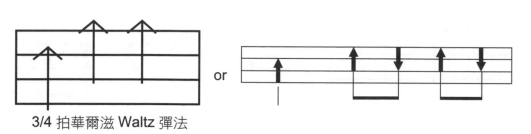

7-2　3拍子彈唱「當我們同在一起」

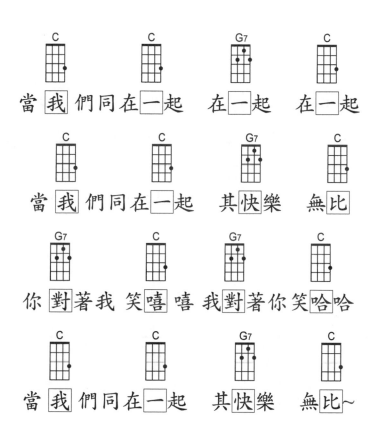

3/4 拍華爾滋 Waltz 彈法　or

C	C	G7	C
當 我	們 同 在	一 起	在 一 起　在 一 起

C	C	G7	C
當 我	們 同 在	一 起　其	快 樂　無 比

G7	C	G7	C
你 對 著 我	笑 嘻 嘻	我 對 著 你	笑 哈 哈

C	C	G7	C
當 我	們 同 在	一 起　其	快 樂　無 比～

We Wish You a Merry Christmas

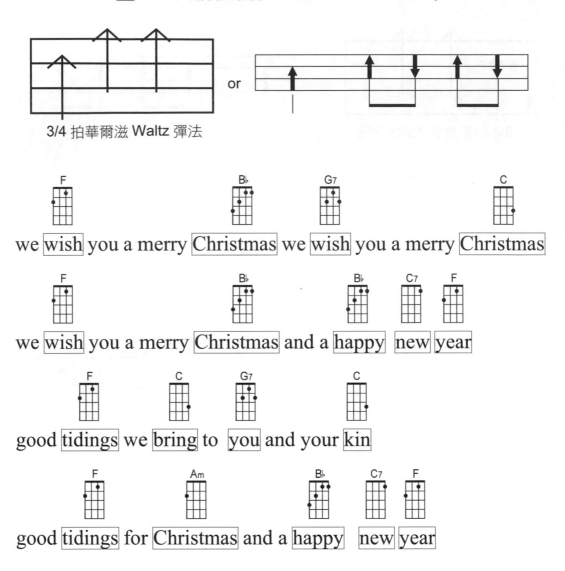

図7-3　3拍子彈唱「We Wish You A Merry Christmas」

3/4 拍華爾滋 Waltz 彈法　or

| F | Bb | G7 | C |

we wish you a merry Christmas we wish you a merry Christmas

| F | Bb | Bb | C7 | F |

we wish you a merry Christmas and a happy new year

| F | C | G7 | C |

good tidings we bring to you and your kin

| F | Am | Bb | C7 | F |

good tidings for Christmas and a happy new year

we wish you a merry christmas

we wish you a merry christmas

we wish you a merry christmas

and a happy new year

and have yourself a merry little christmas,

have yourself a merry little christmas night

奇異恩典

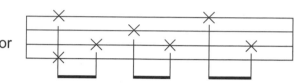
圖7-4　3拍子彈唱「奇異恩典」

這首歌大家應該都耳熟能詳了，原曲為G大調，我們直接使用G大調來彈，只要多學一個 D7 就 ok 囉！

 or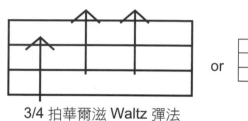

3/4 拍華爾滋 Waltz 彈法

G	G	C	G

奇 異 恩 典　何 等 甘 甜

G	G	D7	D7

我 罪 已 得 赦 免

G	G	C	G

前 我 失 喪　今 被 尋 回

G	D7	G	G

瞎 眼 今 得 看 見

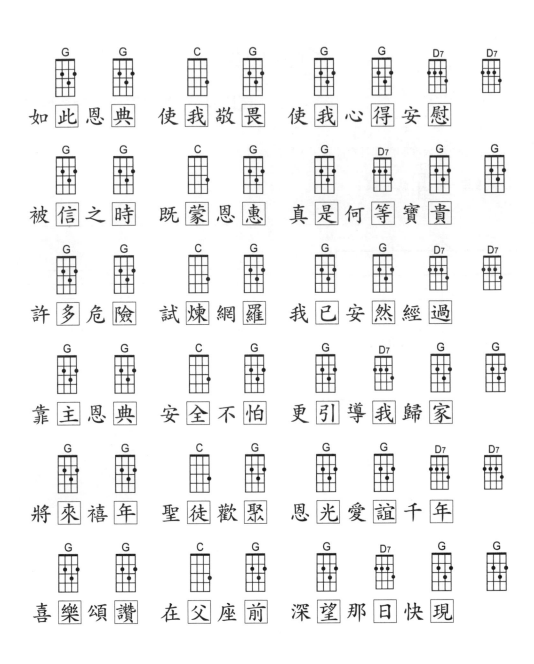

G	G	C	G	G	G	D7	D7
如	此恩典	使我敬畏	使我心得安慰				

G	G	C	G	G	D7	G	G
被	信之時	既蒙恩惠	真是何等寶貴				

G	G	C	G	G	G	D7	D7
許	多危險	試煉網羅	我已安然經過				

G	G	C	G	G	D7	G	G
靠	主恩典	安全不怕	更引導我歸家				

G	G	C	G	G	G	D7	D7
將	來禧年	聖徒歡聚	恩光愛誼千年				

G	G	C	G	G	D7	G	G
喜	樂頌讚	在父座前	深望那日快現				

172

Edelweiss

图7-5 三拍子彈唱「Edelweiss」小白花

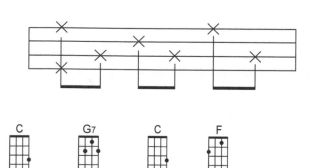

E- del- weiss, e- del- weiss

Ev- ery morning you greet me

Small and white, clean and bright

You look happy to meet me

Silent-Night 平安夜

圖7-6　三拍子彈唱「Silent-Night」平安夜

（願大家都能感受到平安與喜樂）

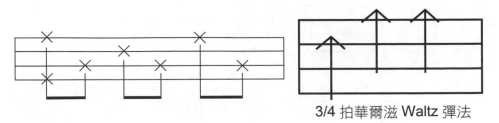

3/4 拍華爾滋 Waltz 彈法

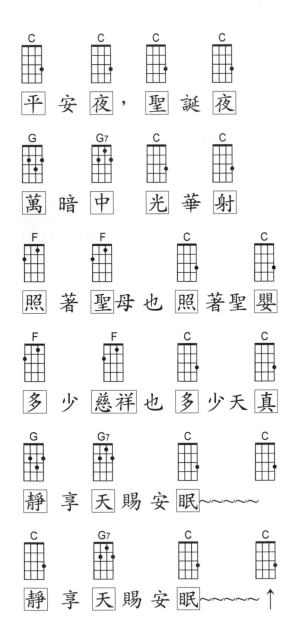

| C | C | C | C |
| 平 | 安 | 夜， | 聖 | 誕 | 夜 |

| G | G7 | C | C |
| 萬 | 暗 | 中 | 光 | 華 | 射 |

| F | F | C | C |
| 照 | 著 | 聖母 | 也 | 照 | 著聖 | 嬰 |

| F | F | C | C |
| 多 | 少 | 慈祥 | 也 | 多 | 少天 | 真 |

| G | G7 | C | C |
| 靜 | 享 | 天 | 賜 | 安 | 眠 ~~~~ |

| C | G7 | C | C |
| 靜 | 享 | 天 | 賜 | 安 | 眠 ~~~~ ↑ |

2. 【慢搖滾 Slow Rock】

　　慢搖滾（Slow Rock）這種節奏主要以 3 連音為主，3 連音為 1 拍分為平均的 3 下彈奏，是除了靈魂樂及民謠搖滾之外常見的彈法。

刷法：

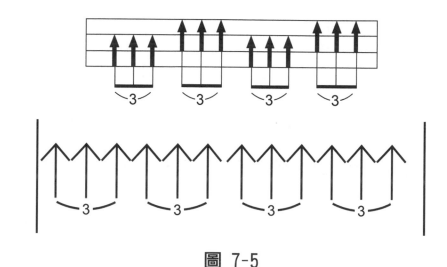

圖 7-5

指法：

請練習看看吧！

新不了情

萬芳

7-6 新不了情

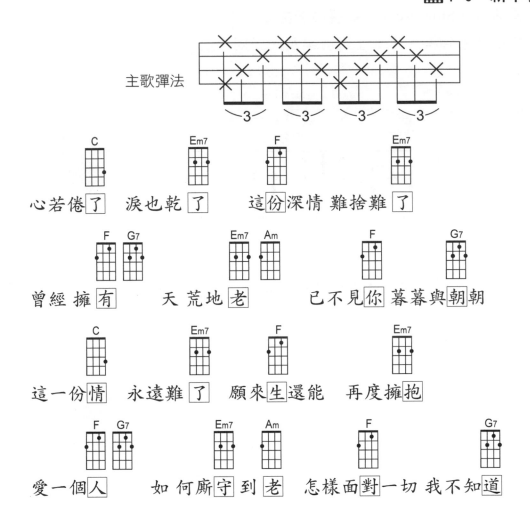

主歌彈法

| C | Em7 | F | Em7 |

心若倦了 淚也乾了 這份深情 難捨難了

| F G7 | Em7 Am | F | G7 |

曾經 擁有 天荒地老 已不見你 暮暮與朝朝

| C | Em7 | F | Em7 |

這一份情 永遠難了 願來生還能 再度擁抱

| F G7 | Em7 Am | F | G7 |

愛一個人 如何廝守到老 怎樣面對一切 我不知道

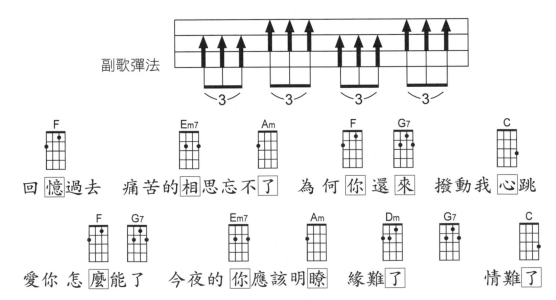

副歌彈法

| F | Em7 | Am | F G7 | C |

回憶過去 痛苦的相思忘不了 為何你還來 撥動我心跳

| F G7 | Em7 | Am | Dm G7 | C |

愛你怎麼能了 今夜的你應該明瞭 緣難了 情難了

另外，還有如黃小琥的「沒那麼簡單」、伍佰的「浪人情歌」、「痛哭的人」、外國歌如「Unchained Melody」、「The End Of The World」等等，都是屬於 Slow Rock 慢搖滾的曲風喔！

經由 Slow Rock 會衍生出在烏克麗麗很重要的節奏－「Shuffle」，將 Slow Rock 的 3 連音中間那一下不彈，會變成一種頭重腳輕的律動感覺：

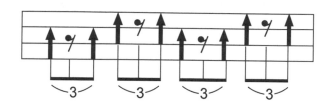

Shuffle

將上圖的第二下改為往上彈，會形成另一個搖擺的節奏——「Swing」，和「Shuffle」一樣兩者都很能表現出烏克麗麗如海浪般的感覺～ 在許多夏威夷當地的歌謠中常常出現，再搭配右手切音與手指沙鈴會非常好聽喔！Aguiter 建議各位一定要學會！

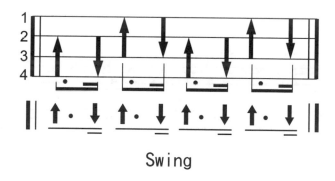

Swing

接下來，讓我們一起來練習「Shuffle」和「Swing」這兩種節奏彈法。

流浪到淡水

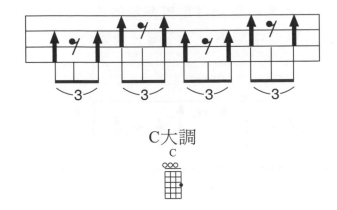

図4-3　「流浪到淡水」Shuffle 練習

C大調

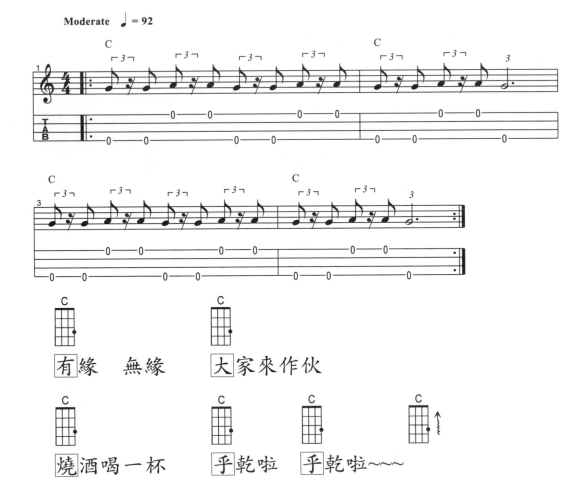

Moderate ♩ = 92

用 Shuffle 節奏彈唱「What a Wonderful World」

「What a Wonderful World」

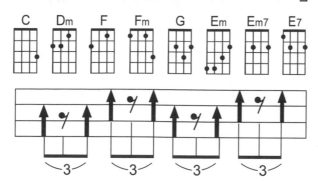

前奏：| C － Dm －| C － Dm －|

I see trees　of　　green,　　　red roses　too

I see them　bloom,　　　　for me and　　you,

And I think to myself, What a wonderful world.

I see skies of blue　　　and clouds of white,

The bright blessed day, the dark sacred night,

And I think to myself, What a wonderful world.

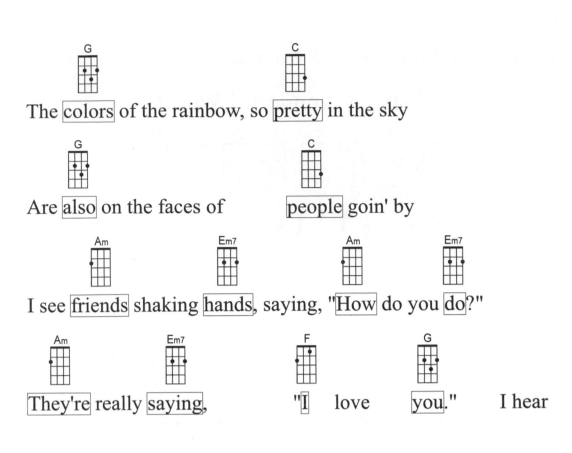

The colors of the rainbow, so pretty in the sky

Are also on the faces of people goin' by

I see friends shaking hands, saying, "How do you do?"

They're really saying, "I love you." I hear

180

Babies cry, I watch them grow

They'll learn much more than I'll ever know,

And I think to myself what a wonderful world

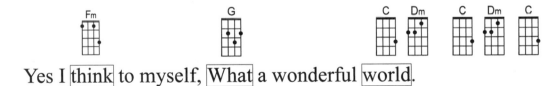

Yes I think to myself, What a wonderful world.

用 Swing 節奏彈唱 Somewhere over the rainbow

Somewhere Over The Rainbow

這首「Somewhere Over The Rainbow」在烏克麗麗彈唱的歌曲中算是很紅的一首歌喔！請利用這首經典好聽的歌，來把 Swing 這個節奏好好學起來吧！

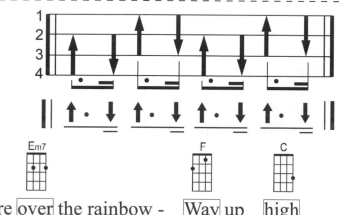

Somewhere over the rainbow - Way up high

And the dreams that you dream of Once in a lullaby...

Oh, somewhere over the rainbow - Blue birds fly

And the dreams that you dream of dreams really do come true...

Someday I'll wish upon a star

第 7 堂課　歌曲的選擇與節奏的靈活運用——其他常用節奏的介紹與練習

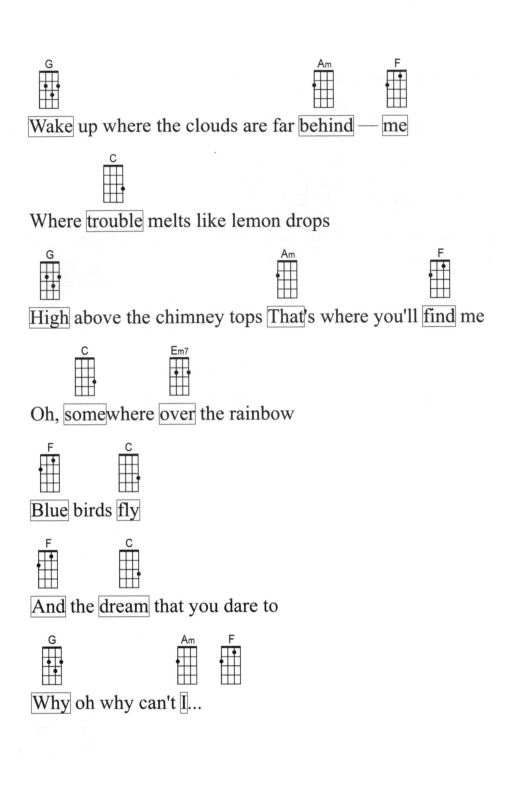

G Am F

Wake up where the clouds are far behind — me

C

Where trouble melts like lemon drops

G Am F

High above the chimney tops That's where you'll find me

C Em7

Oh, somewhere over the rainbow

F C

Blue birds fly

F C

And the dream that you dare to

G Am F

Why oh why can't I...

雞舞
Go Travel Happy with Visa

7-7　雞舞

（VISA 信用卡廣告曲）

> 烏克麗麗超適合彈的一首歌：雞舞！
>
> 有個 VISA 卡的廣告，裡面有個人在跳跳跳！！！
>
> 跳到全世界～～～～　雞舞裡面開心的音樂伴奏就是用我們可愛的 Ukulele，音樂很簡
>
> 單，做三個和弦的變換 F→Gm7→F→C 好彈好聽好開心～～～～！！！
>
> 節奏很重要，要把跳躍的感覺做出來喔！^^

Moderate ♩ = 120

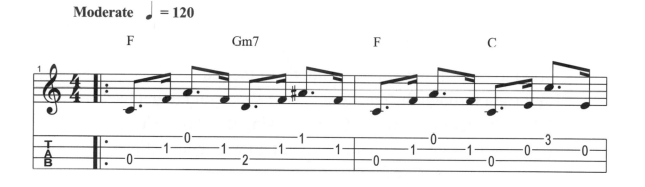

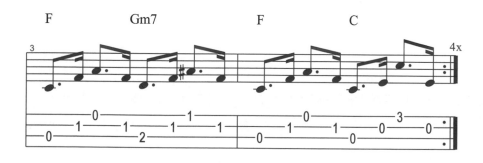

Swing 彈奏　同場加映：「I'm Yours」

這是一首大家耳熟能詳的外國歌曲，原曲為 B 大調：

整首歌詞如下。幾乎只用了 4 個和弦反覆：一樣使用「下上下上的 Swing 彈奏，加上右手切音」的方式，即可跟原曲一樣彈唱出來。

如果覺得很難的同學，可以改彈 C 大調：

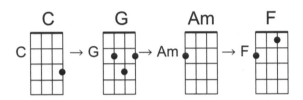

但是，C 大調跟原曲不一樣，怎麼辦呢？

簡單～～把各空弦音調降半音，再彈奏 C 調，就能與原曲一樣了！^_^

184

Well you've dawned on me and you bet I felt if
I tried to be chill but you're so hot that I melted
I fell right through the cracks, and now I'm trying to get back
Before the cool done run out I'll be giving it my bestest
And nothing's gonna stop me so don't go with convention
I reckon it's again my turn, to win some or learn some
But I won't hesitate no more, no more
It cannot wait, I'm yours~

3. 【三指法】

顧名思義，用 3 根手指交替撥奏的節奏，輕快又好聽，歌曲雖然不多，但練起來對手指撥奏熟練很有幫助喔！常聽到的歌有「旅行的意義」、「外面的世界」、「Dust in the wind」…等等。

彈法如下：

以三指法彈奏歌曲「旅行的意義」為例：

旅行的意義

🎬 7-8　旅行的意義

詞/曲：陳綺貞

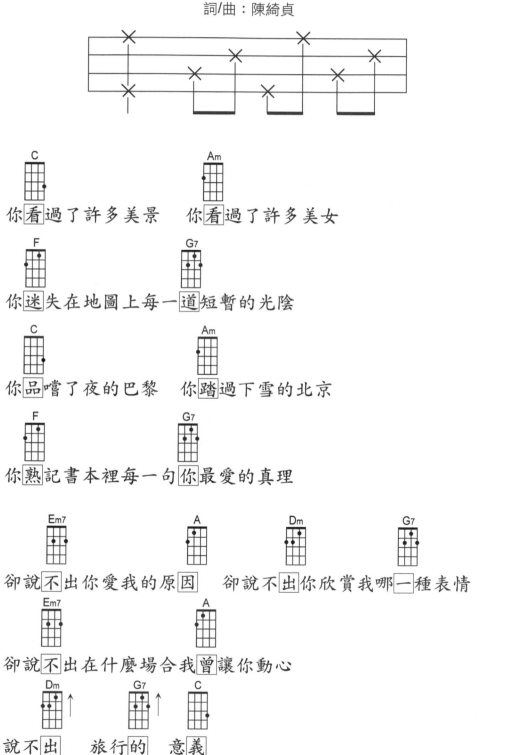

C　　　　　　　　　Am

你[看]過了許多美景　你[看]過了許多美女

F　　　　　　　　　G7

你[迷]失在地圖上每一[道]短暫的光陰

C　　　　　　　　　Am

你[品]嚐了夜的巴黎　你[踏]過下雪的北京

F　　　　　　　　　G7

你[熟]記書本裡每一句[你]最愛的真理

Em7　　　　A　　　　Dm　　　　G7

卻說[不]出你愛我的原[因]　卻說[不]出你欣賞我哪[一]種表情

Em7　　　　A

卻說[不]出在什麼場合我[曾]讓你動心

Dm　↑　　G7　↑　　C

說不[出]　旅行[的]　意[義]

Soul 的進階彈法：【16beat】

為 Soul 的進階彈法，強烈建議學起來，可以做出快慢皆宜的歌，聽起來也更有程度囉！

彈法如下：

16 beat 彈法(1)

🎬 7-9 Soul 的進階彈法說明與示範

以歌曲「Kiss me」為例：

Kiss Me

🎬 7-10 Kiss Me

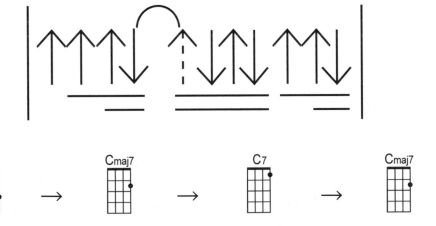

以歌曲「愛情釀的酒」為例：

愛情釀的酒

▶ 7-9 愛情釀的酒

紅螞蟻合唱團

前奏：| C | F | C | F

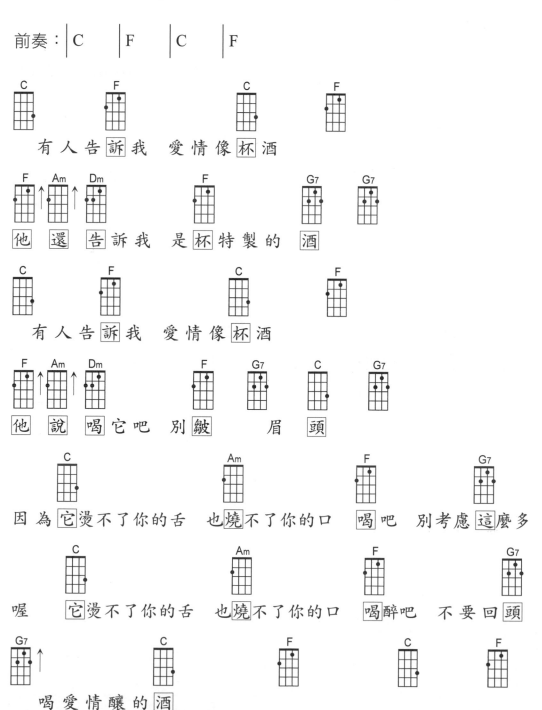

有人告**訴**我　愛情像**杯**酒

他　還　告訴我　是**杯**特製的　**酒**

有人告**訴**我　愛情像**杯**酒

他　說　喝它吧　別**皺**　眉　**頭**

因為**它**燙不了你的舌　也**燒**不了你的口　　**喝**吧　別考慮**這**麼多

喔　**它**燙不了你的舌　也**燒**不了你的口　　**喝**醉吧　不要回**頭**

喝愛情釀的**酒**

　　這可以用在較具情感的 4 拍流行歌曲或樂團的歌曲，如「小情歌」、「溫柔」、「天使」、「倔強」、「憨人」等歌曲。

　　以歌曲「小情歌」為例，副歌即可利用 16beat 彈法：

7-11　小情歌（副歌）

你知道　　就算大雨讓整座城市顛倒 我 會給你懷抱

受不了　看見你背影 來 到　寫下 我 　度秒如年難 捱 的離騷

就算整個世界被寂寞綁票 我 也不會奔跑

逃不了　最後誰也都 蒼 老　寫下 我 　時間和琴聲 交 錯的城 堡

「小情歌」前奏：是一個很好的二指法練習，簡單又好聽，練看看喔！

Moderate ♩ = 80

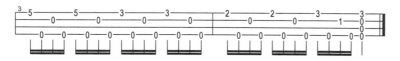

主歌則可使用「一指法」一拍一下彈唱即可

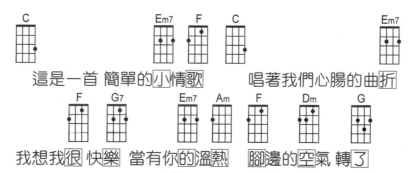

這是一首 簡單的小情歌　　唱著我們心腸的曲折

我想我很 快樂 當有你的溫熱　　腳邊的空氣 轉了

※可以當做各種右手彈法的總複習喔！

以 Soul 的進階彈法 16beats 彈唱「天使」為例：

主歌（和弦指法練習）

天使

7-12　天使

C　　　　Am　　　　F　　　　G7

你就是我的天使　保護著我的天使　從此我再沒有憂傷

你就是我的天使　給我快樂的天使　甚至我學會了飛翔

Am　　Em7　　F　　C

飛過人間的無常　才懂愛才是寶藏

F　　　　G7

不管世界變得怎麼樣　只要有你就會是天堂

副歌（16beat 彈法練習）

C　　G　　Am　　Em7

像孩子依賴著肩膀　像眼淚依賴著臉龐

F　　C　　F　　G7

你就像天使一樣　給我依賴　給我力量

C　　G　　Am　　Em7

像詩人依賴著月亮　像海豚依賴海洋

F　　C　　F　　G7　　C

你是天使　你是天使　你是我最初和最後的天堂

190

Aguiter 老師的話

　　學到這裡，相信你已經有能力用我們可愛的烏克麗麗把歌曲彈唱得很好聽了，並且已經能夠上台表演囉！找個機會試試看吧！不論是學校或公司的成果展、發表會、Party、晚會或是各種公開演出場合，老師都很鼓勵各位上台試試看！事實上，透過表演的形式，往往會有股動力讓你把烏克麗麗與彈唱練的更好喔！祝福大家功力大增 ^_^//

小叮嚀

　　彈到第七堂課，相信你已經會彈奏大部分的歌曲了！我們可以多認識 C 大調另一組好用的音階：

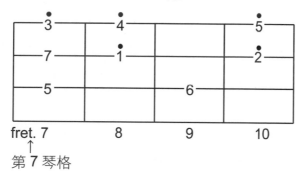

第 7 琴格

　　在第七琴格的地方，對於有中音 Sol（5）→高音 Sol（5̇）旋律的歌曲，是一組超好用的音階！

運用所學來彈唱很好聽的一首歌「隱形的翅膀」：

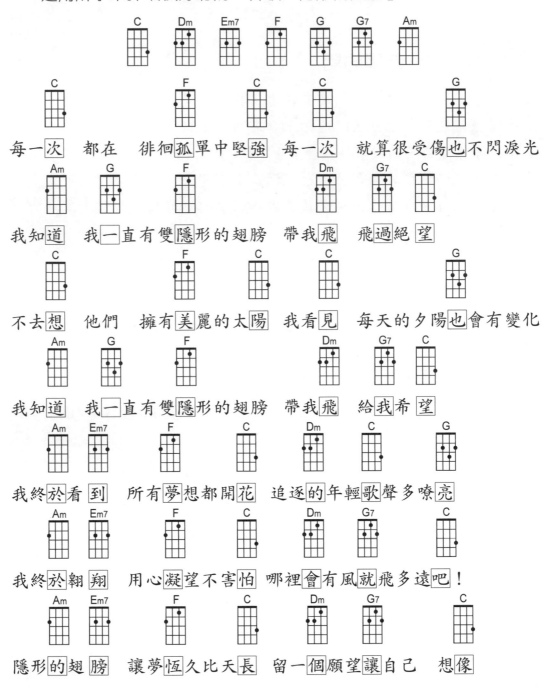

每一次 都在 徘徊孤單中堅強 每一次 就算很受傷也不閃淚光

我知道 我一直有雙隱形的翅膀 帶我飛 飛過絕望

不去想 他們 擁有美麗的太陽 我看見 每天的夕陽也會有變化

我知道 我一直有雙隱形的翅膀 帶我飛 給我希望

我終於看到 所有夢想都開花 追逐的年輕歌聲多嘹亮

我終於翱翔 用心凝望不害怕 哪裡會有風就飛多遠吧！

隱形的翅膀 讓夢恆久比天長 留一個願望讓自己 想像

※運用我們前面所學，就能輕鬆彈唱每一首歌曲，假如有靈感，也能用烏克麗麗創作歌曲喔！

第 8 堂課

 不想唱歌怎麼辦？

 來試試烏克麗麗的演奏吧！

學習到了這裡，相信你已經學會如何彈奏一首歌的旋律與和弦，當一個樂手與歌手的自娛和表演也難不倒你囉！然而並不是每個人都喜歡唱歌的，在教學的這麼多年裡，Aguiter 也發現許多學生不喜歡唱歌，或者我們有時候不想唱歌的的時候，單純想要享受歌曲的旋律與演奏的人就可以來彈彈演奏曲喔！

方法一：

用心的把旋律如同我們唱歌一般彈奏出來，一個個音飽滿且清楚的彈奏，不要去記琴格位置，而是去想唱歌的旋律音符，你會發覺藉由手中烏克麗麗彈出來的音符會充滿情感，即使單音一樣也很好聽！

方法二：

找一個或一群也是在彈烏克麗麗的朋友或是同學，在書上的同樣一首歌曲之中，一半的人彈歌曲的單音旋律，一半的人彈奏歌曲的和弦，彼此相互配合與聆聽，就會有小樂團演奏音樂的感覺了！

這個方法的另一個優點，就是在團體練習的過程之中，不自覺你會培養與人的良好互動與合作的態度，也可能因此交到不少好朋友喔！

方法三：

可能並不是隨時都能有老師或同學一起來合作演奏曲，所以自己也可以將第一堂課到第七堂課的內容融會貫通，一人分飾兩角，利用自己手上的烏克麗麗同時演奏出旋律與和弦，這方法較具難度，主要以旋律為主，在彈奏旋律時如果遇到有和弦出現（通常為一小節的第一拍與第三拍），則必須同時演奏出旋律加上和弦，也就是在和弦的背景音樂之中演奏旋律音，這樣聽起來就會有演奏曲的感覺了！

這種烏克麗麗同時演奏出旋律與和弦的方式同樣會運用在每一首自彈自唱歌曲中的前奏、間奏、尾奏上，可以讓一首歌曲變得完整與具有水準！

愛的羅曼史（演奏曲）

Romance

▣ 8-1　愛的羅曼史

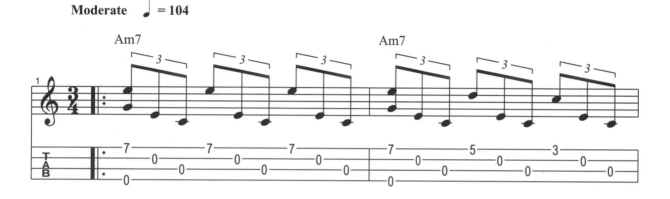

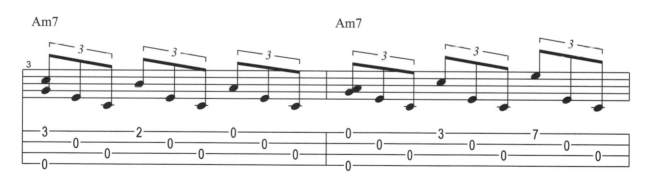

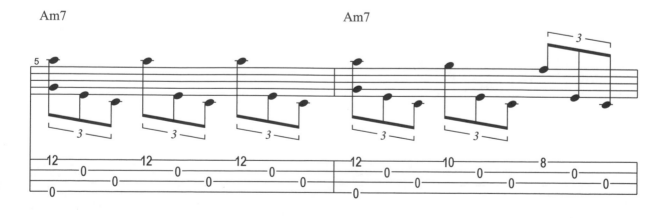

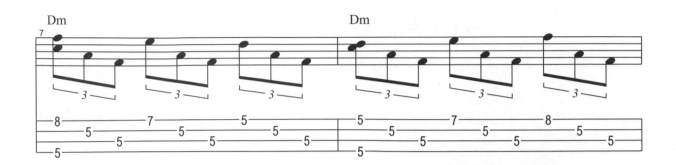

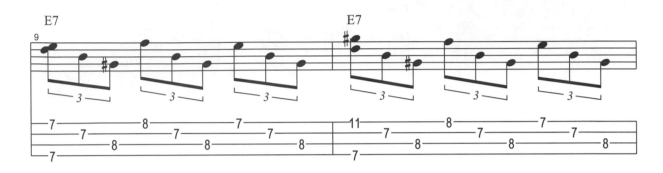

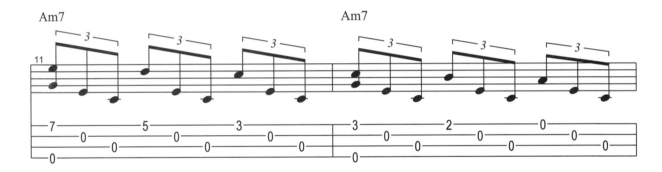

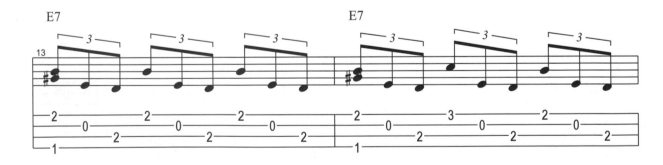

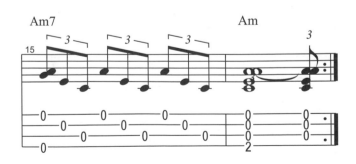

 小叮嚀

好聽的曲子～ 請多多練習喔！

「愛的羅曼史」（藍色生死戀）Romance de Amor 這首樂曲，主旋律取材於西班牙傳統民謠。1952年，法國影片《禁忌的遊戲》的導演，邀請西班牙著名吉他演奏家耶佩斯，為這部影片配樂。耶佩斯別出心裁，只採用一把吉他為整部影片配曲，並且由他一人獨奏。該影片的主題音樂就是這首《愛的羅曼史》。

影片《禁忌的遊戲》上映以後，「愛的羅曼史」廣為流傳，並成為所有知名吉他演奏家的安可曲目；樂曲優美純樸的旋律與清澈的分解和弦完全溶為一體，充滿溫柔而浪漫的氣息，用烏克麗麗慢慢的把旋律與和弦彈出來，很好聽喔！

我不會喜歡你（演奏）
李大仁之歌

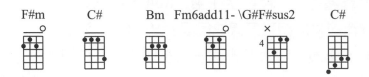

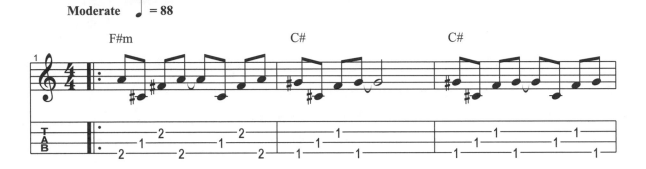

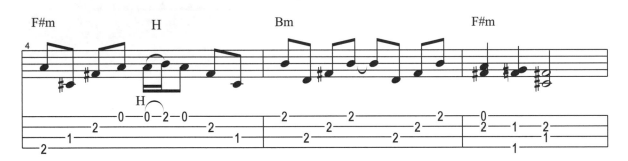

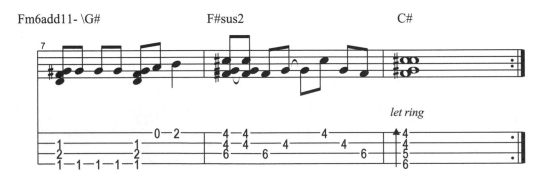

 小叮嚀

　　這首歌因為很紅的偶像劇而爆紅，劇中大仁哥深情款款的彈奏烏克麗麗，也成為許多人學習烏克麗麗的動機，與原曲一樣，深情款款的彈奏一下吧！

進階彈奏小技巧搥勾弦

左手彈奏小技巧：搥弦（H）Hammer-on 與勾弦（P）Pull-off

　　左手彈奏技巧「Hammer-on 搥弦（H）」：Hammer 在英文是鐵鎚、鎚子的意思，所以 Hammer-on 顧名思義就是像鐵鎚一樣敲下去，也就是我們在彈奏下一個高音的時候，比如彈 Do（1）→Re（2）時，右手彈完 Do（1）之後，右手不再撥 Re（2）的音而是用左手指頭像鎚子落下一樣把 Re（2）的音敲出來。使用搥弦來彈奏一些快速的音符與修飾音會有讓音符聽起來很流暢、不拖泥帶水的感覺。另一個與 Hammer-on 搥弦（H）相對的技巧為「勾弦（Pull-off）簡寫為（P）」，顧名思義 Pull 有拉的意思，Pull-off 就是左手我們在彈奏下一個低音的時候，如 Sol（5）→Fa（4）時，左手將按住琴弦的手指快速勾離琴弦（拉一下），讓琴弦回彈發出聲音。

　　搥弦（H）與勾弦（P）都是需要練習的，對於剛開始彈搥音及指力不夠的人，很容易變得太故意不流暢而不好聽，多多習慣練習老師第一堂課爬格子暖手練習，會讓你在彈奏左手各種技巧時得到很好的效果！加油^_^

古老的大鐘（演奏版）
F 大調

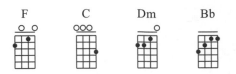

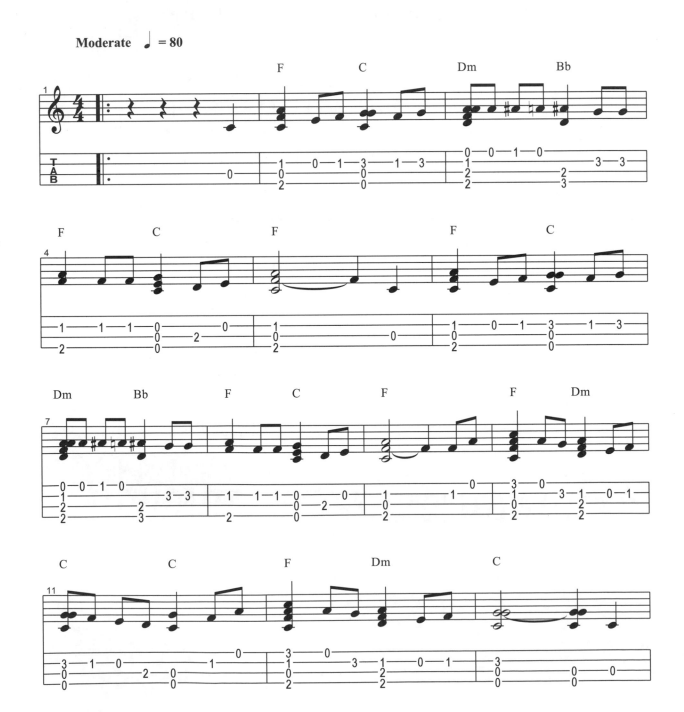

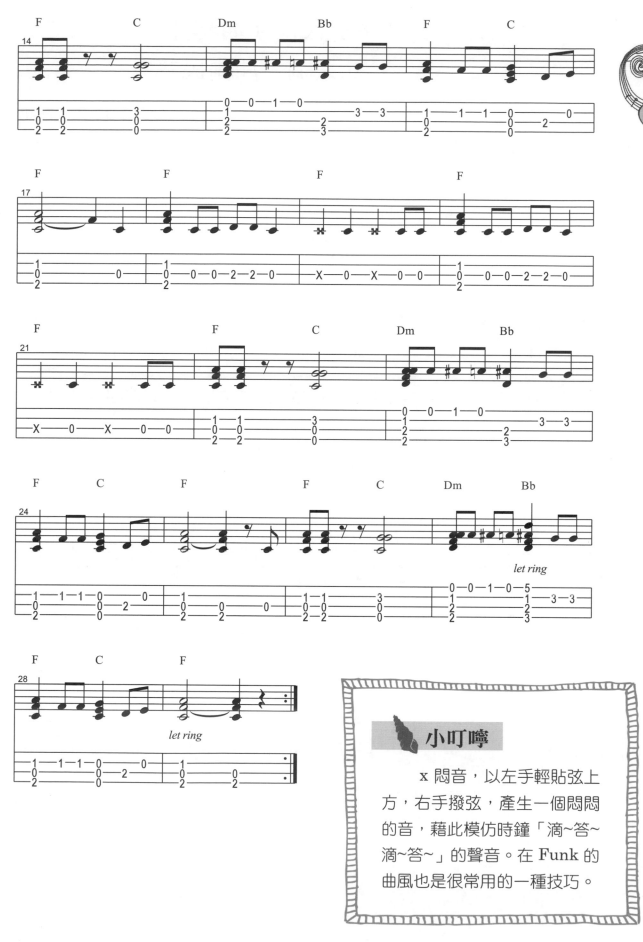

小叮嚀

　　x 悶音，以左手輕貼弦上方，右手撥弦，產生一個悶悶的音，藉此模仿時鐘「滴~答~滴~答~」的聲音。在 Funk 的曲風也是很常用的一種技巧。

涙光閃閃（演奏曲）
F 大調・沖繩民謠

Music by 夏川里美

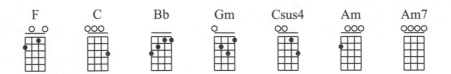
8-4　涙光閃閃

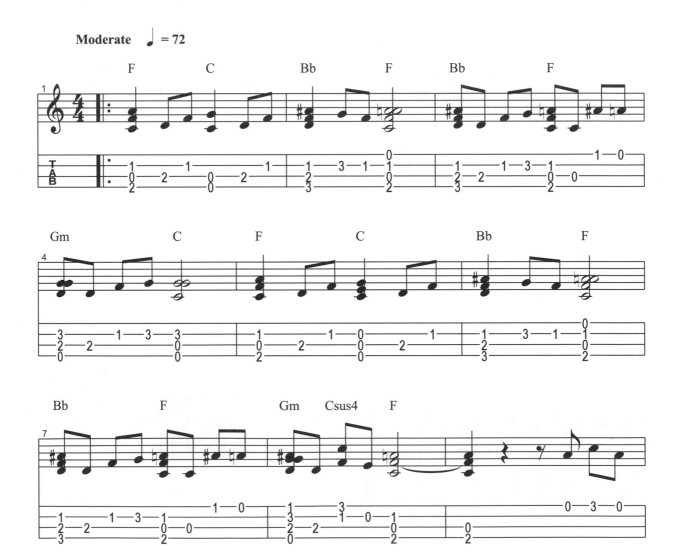

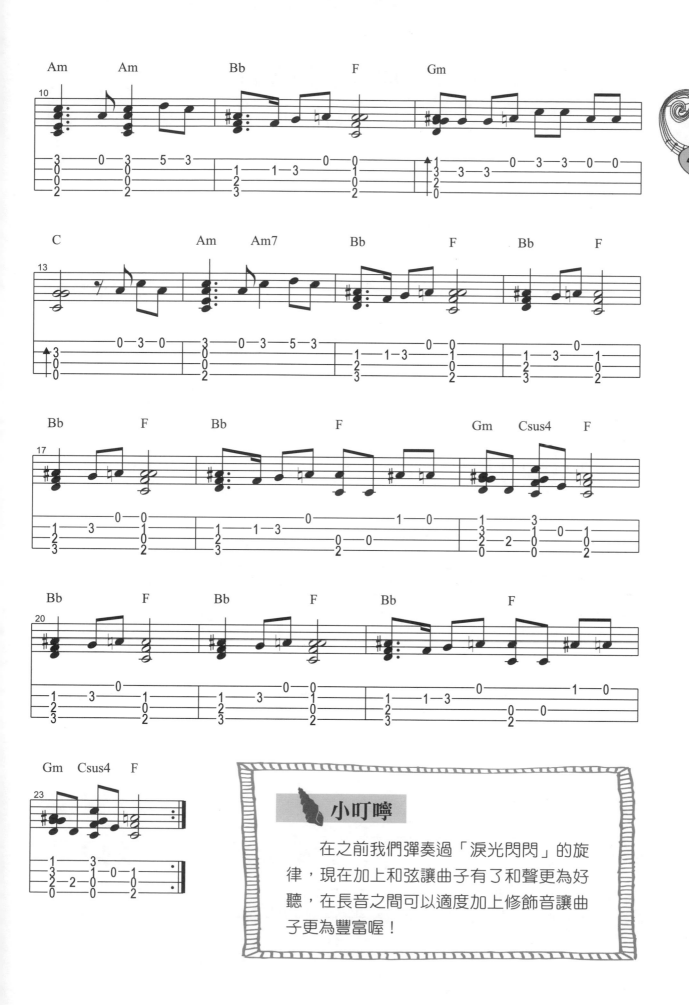

小叮嚀

在之前我們彈奏過「淚光閃閃」的旋律，現在加上和弦讓曲子有了和聲更為好聽，在長音之間可以適度加上修飾音讓曲子更為豐富喔！

Crazy G（演奏譜）
瘋狂 G

8-5　Crazy G

Ukulele 名曲

Moderately Fast　♩ = 140

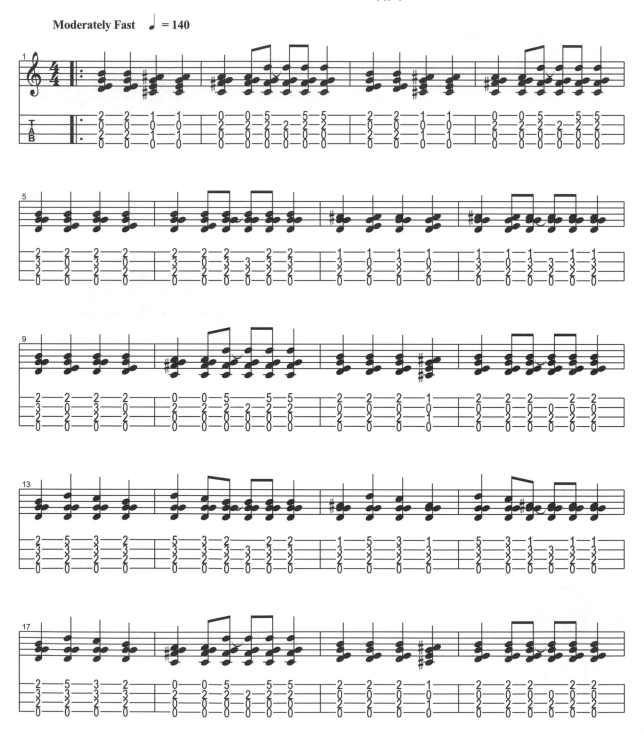

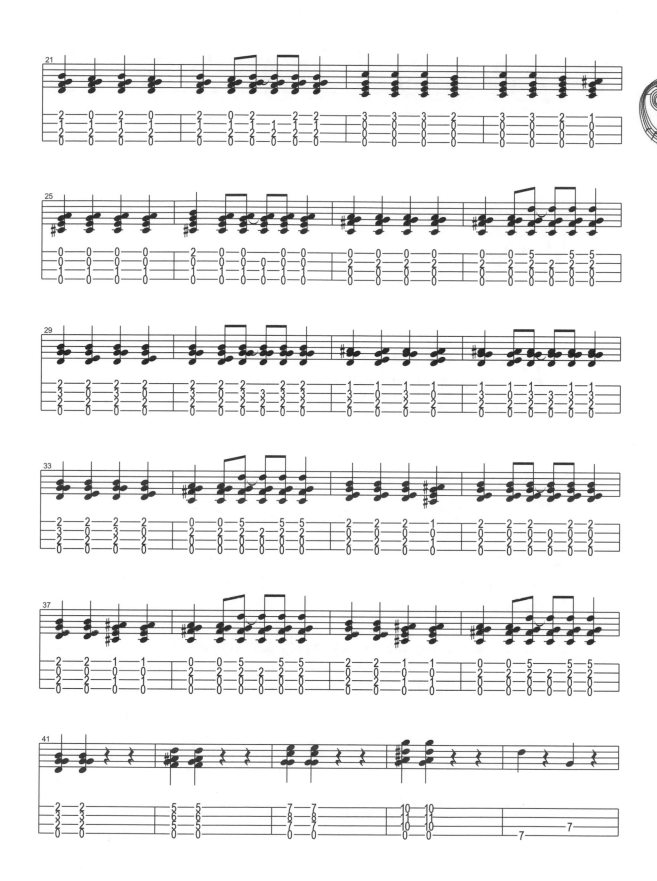

46

let ring

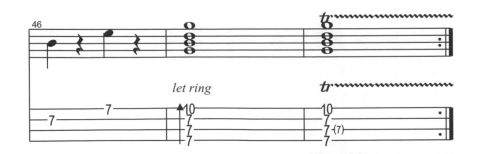

小叮嚀

這首 Crazy G 是烏克麗麗的經典曲目，完全表達了烏克麗麗輕快活潑具節奏特色的一首曲子！Crazy G～Crazy 雞？彈起來就像一群小雞跑來跑去，味道非常輕快，很適合拿來熱鬧一下的歌曲喔！利用這首好好的培養你的節奏律動吧！

【有關烏克麗麗演奏好聽的小訣竅】

相信有許多人會有這種感覺：「為什麼彈奏一樣的譜，老師與台上表演的人就是好像彈的比較好聽呢？我彈的常常就 2266 呢？Orz、、、、」

在此 Aguiter 分享一些有關於演奏的小訣竅：)

1.知道你在彈什麼：去瞭解、去唱你現在所彈奏的旋律（Melody）以及和弦和聲調性，甚至瞭解這首歌背後的小故事及要表達的心情，不僅能夠讓你彈的比較好聽，也比較容易把歌曲記憶起來不忘記，絕對會比死板板看著四線譜（TAB）來得好聽許多！

2.旋律音一定要比和弦清楚：歌曲的旋律才是最重要的主角，Aguiter 常聽到有些人的演奏聽起來不像一首歌，反而像是伴奏，其實往往是主旋律不夠清楚的緣故！所以主旋律音一定要比和弦清楚，如果輕重音不分、和弦音強過主旋律，聽音樂的人會不清楚你究竟在彈什麼歌喔！

3.嘗試變化不同的右手彈法：右手以姆指琶音彈奏，或是以二指法、三指、四指的分解彈奏，都會讓演奏聽起來有不同的感覺，讓自己多嘗試做節奏變化與情緒鋪陳的編排，會讓你的演奏更好聽與充滿個人風格！

4.找出自己順手的彈奏的位置：在左手按壓和弦彈出後應該儘量維持住手指不動，如此一來和聲聲響才會延續，再用空出來的手指頭去按壓和弦中的單音旋律，這樣和聲與旋律共同發聲才會更好聽！

5.手中的譜不一定完全就要百分百照著彈：與古典鋼琴一定要百分百照譜彈奏不同，你手上的四線樂譜（TAB）可能也是編曲者自己寫下來的，所以如果你在彈奏中覺得加些什麼或少些什麼比較好聽，就去嘗試做做看，只要好聽，你的編曲演奏可能比原譜來的更豐富好彈好聽！

6.找到一把屬於你自己的武器（烏克麗麗）與器材：確定有興趣並且想持續彈下去的同學，彈到一定程度後，可能阻礙你進步的原因有可能反而是你手上的樂器喔！有程度的你，可以再去烏克麗麗專賣店看一看彈一彈，找一把你聽起來最舒服聲音的烏克，那可能就是專屬於你的琴喔！通常手工單板的樂器聲音比較好，相對價位來說也會比較貴，但確認了你的興趣之後，擁有一把自己的好琴是值得的！在器材方面也有屬於烏克麗麗的音樂效果器，你可以請老師或店員介紹，在表演時適度善用效果器會讓表演時的聲音音場更加好聽！

7.演奏曲子在學習時需要一點「傻勁」：不要一味想求快速練好，俗語說「貪多嚼不爛」、「吃快弄破碗」～在學習演奏曲時是要一再練習，在過程中去得到心靈的滿足與樂趣！不要太著急，對於較複雜的歌，可以先找出曲子的規律性，一段一段練習後再全部連接起來，剛開始可以使用節拍器用較慢的速度練習，等熟練之後再慢慢回到原曲速度，在反覆的彈奏之中去找到演奏音樂的樂趣，彈幾次以後你可能不自覺已經彈得好並且背起來了喔！

Love & Peace Happy Uke！！！　\\^o^// 加油！

卡農 Canon（演奏曲）

Words by Key: D Play: C　　Music by 約翰・帕海貝爾

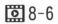 8-6
8-7
8-8

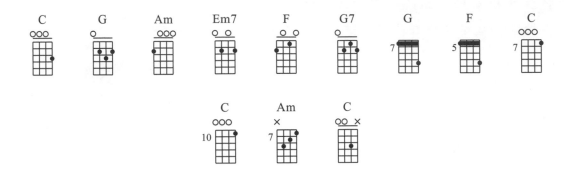

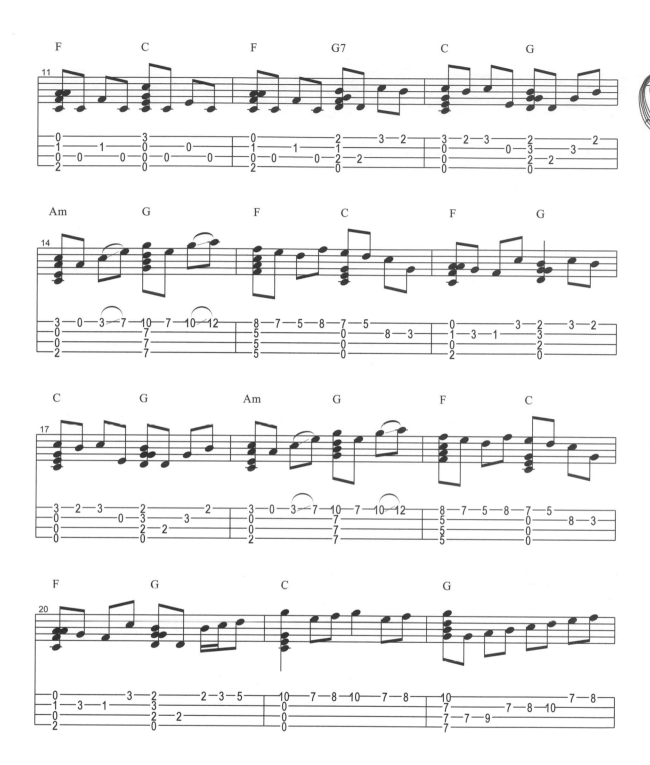

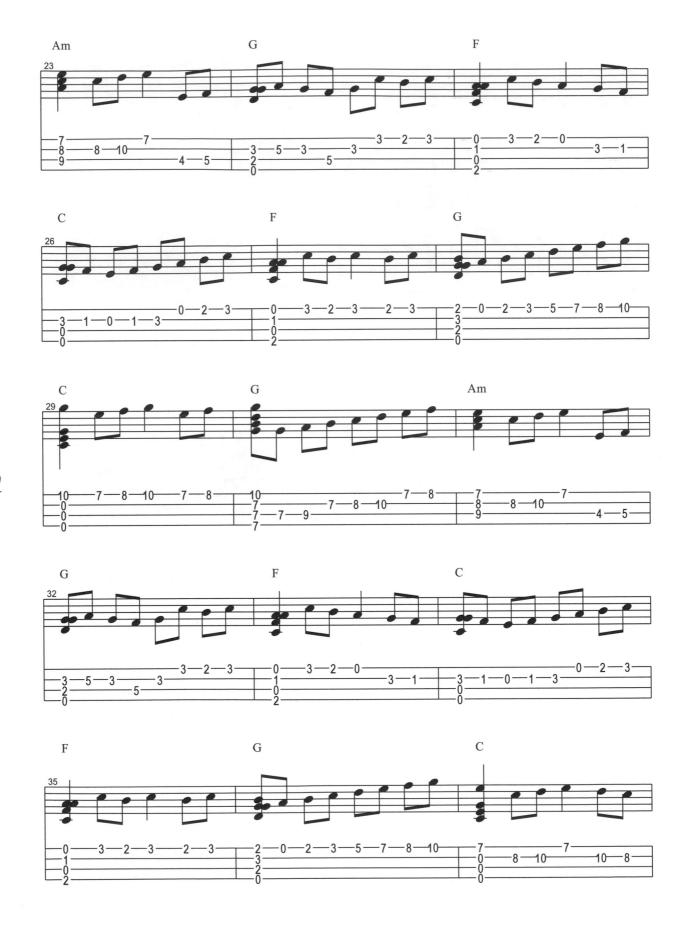

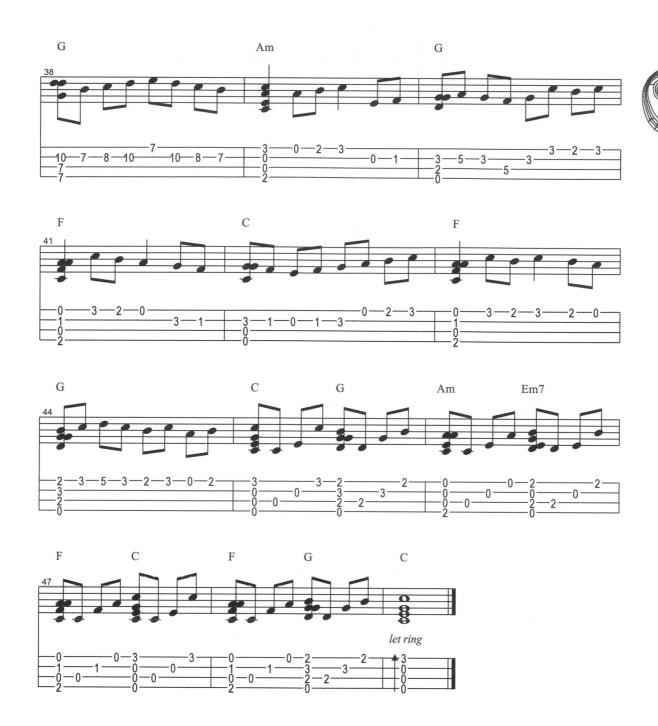

 小叮嚀

　　經典曲目「卡農」，段落比較長，可以分段練習之後再合起來，這樣是比較好的練習方式。原曲是 D 大調，我們彈奏 C 大調，如果要與原曲相同，可以利用烏克麗麗移調夾夾住第二格就可以囉！

珍重再見 Aloha Oe（演奏譜）
F 大調

Music by 夏威夷民謠

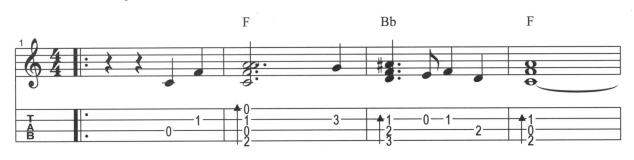

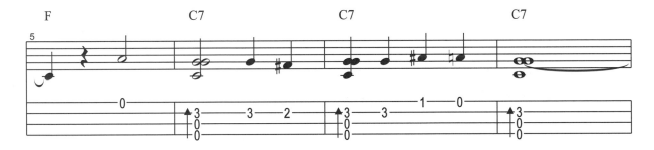

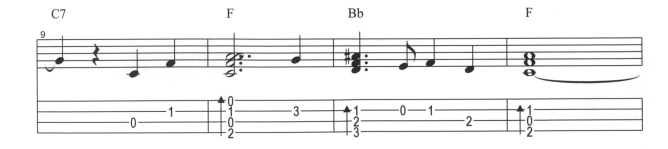

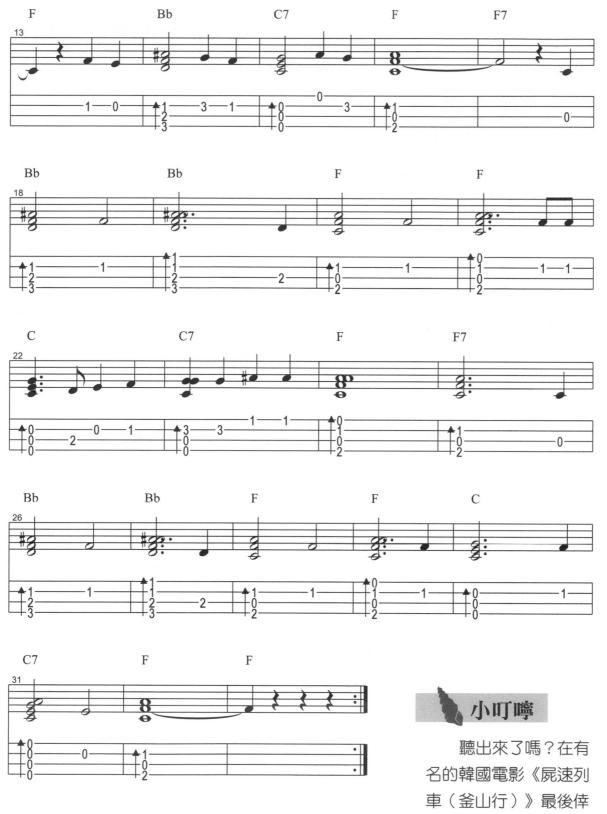

小叮嚀

聽出來了嗎？在有名的韓國電影《屍速列車（釜山行）》最後倖存的小男孩所唱的歌就是這首 Aloha Oe 喔！

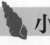

Music by 夏威夷民謠

小叮嚀

珍重再見！用這首曲子當做我們最後的演奏曲，利用琶音帶出重音與旋律，放慢速度，有著淡淡的道別情感，有機會我們會再相見，一起來彈烏克麗麗吧！^_^

音樂的世界是豐富且無窮無盡的，Aguiter 老師只是把你帶入一個自己學會彈奏烏克麗麗，並且經由自己感受彈奏音樂所帶來的幸福快樂境界而已，烏克麗麗還有許多的節奏與技巧，需要你的學習與練習才行喔！

好啦！Aguiter老師已經教會你如何釣魚（彈奏烏克麗麗），多看、多聽、多學習是學音樂的不二法門，你會彈得愈來愈好！世界上有數不清的好聽歌曲，就等著你去發掘彈奏與創作吧！

願音樂讓你我的生命更豐富與美好！^_^

歡迎到 Aguiter 老師 烏克麗麗 Ukulele 音樂的部落格：

http://aguiter.pixnet.net/blog

Aguiter老師會持續放上更多的歌譜與教學，以及更多的 update 更新曲目，讓你不僅僅彈完這本書就結束，還可享受更多的「售後服務」哦！^_^//

Aguiter 的烏克麗麗練習小祕訣：

1.養成每天練習的習慣，即使 5 到 10 分鐘也好，這樣可以使手部肌肉得以發展，有助往後的學習，彈奏會事半功倍。

2.烏克麗麗帶給你的應該是輕鬆和歡樂，如果練習太久太勉強，應該讓自己「小休一下」，休息過後彈起來會更有感覺喔！

3.遇上難度高的樂曲，不要急著一口氣練完！可拆散來練習，先完成一個樂句（大致上是四小節），之後才加上另一段樂句，之後連接就能順利完成整首歌。

4.保持左右手的指甲的修剪整潔，可以讓你彈奏的更順手！

5.選擇能令自己開心的樂曲彈奏，可以在我們練習時啟發出更多靈感與美好的感覺。

6.音樂是很主觀的東西，沒有所謂的絕對好與不好、對與不對，請多用心彈奏，並發揮創意，虛心與其他玩家多多交流，多聽多看能讓你在烏克麗麗的音樂世界裏悠遊自在！^.^ 一起 Play Music 吧！

後記

　　從答應烏克麗麗教學教材的編寫到現在，沒想到一寫就是一年多的時間，我相信這八堂課是從完全新手到學會烏克麗麗這個樂器最簡單與順暢的一條路！最大的目的就是希望藉由烏克麗麗這個好樂器的歡樂樂音能豐富你我的心靈，不管你身在何處，只要拿起手上的烏克麗麗，就能彈出簡單且純粹的音樂而得到快樂、幸福與心靈的滿足，這就是我們推廣烏克麗麗最大的目的了！

　　這段期間衷心感謝世茂出版社的編輯文君、總編玉芬的耐心與幫忙，讓這本書得已順利出版，也感謝一直對於在醫療與音樂這兩端平衡之中始終支持著我的親人與眾多朋友們，尤其是烏克麗麗專門店的邵子麵、Annie 與所有員工，以及一路走來給我成長機會的老師以及同學們，有太多太多的感謝無法言表，只能在這本書的最後說聲：「謝謝你們！音樂的生活中能有你們真好！」

2013 年于台北

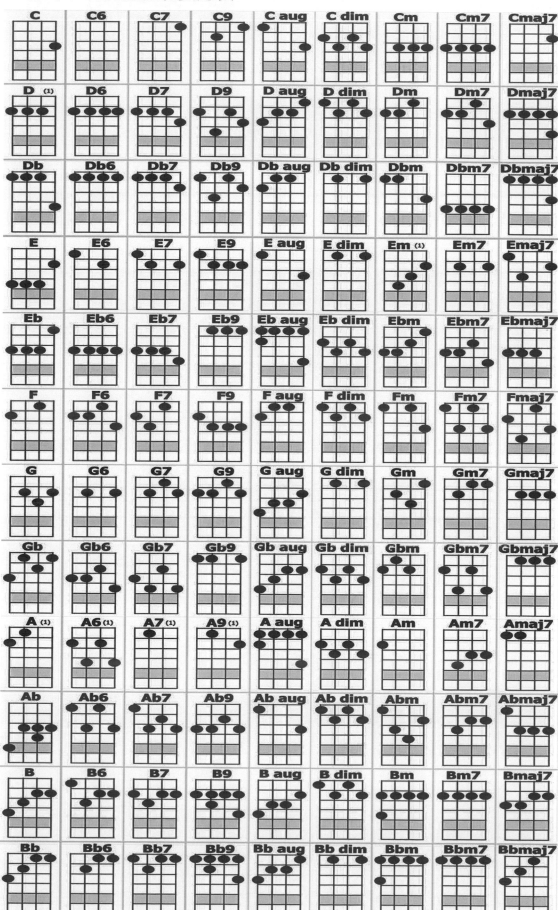

國家圖書館出版品預行編目資料

【全新增訂版】Aguiter 老師教你 8 堂課完全學會烏克
麗麗 / Aguiter 作. -- 初版. -- 新北市：智富, 2021.5
面；　公分. --（風貌；A28）

ISBN 978-986-99133-4-8

1. 吉他　2. 演奏

916.6504　　　　　　　　　　　　　　109018522

風貌 A28

【全新增訂版】Aguiter 老師教你 8 堂課完全學會烏克麗麗

作　　者／Aguiter 郭志明
主　　編／楊鈺儀
封面設計／林芷伊
出 版 者／智富出版有限公司
發 行 人／簡玉珊
地　　址／（231）新北市新店區民生路 19 號 5 樓
電　　話／（02）2218-3277
傳　　真／（02）2218-3239（訂書專線）
劃撥帳號／19816716
戶　　名／智富出版有限公司
　　　　　　單次郵購總金額未滿 500 元（含），請加 60 元掛號費
排版製版／辰皓國際出版製作有限公司
印　　刷／傳興彩色印刷有限公司
二版一刷／2021 年 5 月

I S B N ／978-986-99133-4-8
定　　價／400 元